最簡單的音樂創作書 ②

圖解 **編曲入門**

掌握節拍、樂句、合奏 3 大要訣，單調旋律立即華麗變身，有型有款！

熊川浩孝、石田剛毅 著
陳弘偉、林育珊 譯

推薦序（依姓名筆劃排列）

從事音樂工作多年

除了創作詞曲與演出之外

也接了許多編曲的工作

編曲真的是一件 好像怎樣都可以

但好像 有些事又不一定可以的事情

讓人不知道該從哪下手

在累積了多年的經驗之後

我才慢慢地摸索出自己的編曲感

編曲 就像是做菜一樣

樂器就是食材 曲風是烹煮方式

彈奏的內容 則是瓶瓶罐罐的調味料

當我們一開始試著想要親自下廚

煮些東西來吃的時候

最困難的就是 到底鹽巴醬油要加多少

幸好這世界上有很多食譜

可以在我們一開始練習做菜時

給予一個基準點去嘗試

而這本書 就像是編曲的入門食譜一樣

提供了許多淺顯易懂的編曲基本範例與建議

讓你可以在如星空般寬闊的編曲世界中

找到北極星 為自己定好位

發現自己身在何處

並且開始思考接著要往哪走

編曲是一件沒有什麼道理可言的事情

能做的就是不斷的嘗試

去了解自己到底想要幹嘛 或是能夠幹嘛

有些強者很幸運的

可以在一開始就找到自己的編曲之路

但大多數對編曲有興趣的人 包括我在內

一開始都是像無頭蒼蠅那樣隨風飄蕩

雖然說無頭蒼蠅其實不會飄蕩

不過大概就是那種感覺

如果你對編曲有興趣

但卻苦惱著到底該怎麼下手

這本書可以告訴你一些

先這樣試試看的做法

沒有人能第一次編曲就上手

但至少有個方向先來下手

祝你在編曲的過程中

可以快樂的上下其手

姚小民
旺福樂團主唱兼吉他手

3

推薦序

　　我從第一次接觸編曲軟體開始作曲，到現在差不多有 10 年以上了。剛開始作曲時只是當成興趣，完全不懂任何樂理，配器也沒有什麼概念，只是自己摸索，在軟體裡面亂點音符、亂配樂器，或是去模仿自己喜歡的作曲家的作品。

　　玩了幾年之後，我慢慢發覺、確認自己想要走這條路，才決定去找一些電腦編曲的教材書來看，但當時相關的中文書實在很少或是很難找，結果只能買日文書。雖然自己因為喜歡動漫文化的關係學了一點日文，多多少少還算看得懂，但碰到一些專有名詞還是一頭霧水。所以現在能夠看到像易博士的「圖解」音樂書系列等中文化書籍或其他中文教材書陸續出現，其實滿感動的！

　　《圖解編曲入門》裡除了教導不少關於流行樂團編制的實用編曲技巧之外，講解過程中也都附有編曲軟體裡常見的 piano roll 圖例做為參考，對於像我這樣會使用軟體、但看不太懂五線譜的人來說幫了很大的忙。對樂團編制編曲有興趣的人，尤其是喜歡日系曲風的，我個人很推薦這本書。

3R2
作曲家、編曲家、DJ

開頭先說結論，這是一本相當實用好玩的書。

在台灣，能看到中文化的音樂書籍是一件相當珍貴的事情，尤其是目前網路資訊當道的情況下，紙本書的存在更令人感到珍惜。如今看到《圖解混音入門》、《圖解編曲入門》系列叢書的出版，令人感到非常興奮。

這本《圖解編曲入門》以樂團編制做為主軸，分層別類的一一解釋最基本的編曲技巧，內容分成「節拍」、「樂句」和「合奏」3個部分，宛如蹲馬步般的扎實。除了詳盡說明之外，圖像化解說更是本書的重點之一，許多編曲的邏輯和結構，運用了不同於文字的敘述方式，讓入門者更容易了解和吸收。書中的示範譜例除了五線譜之外，更附帶了數位音樂中常見的 piano roll，這些素材對於有心學習 DTM 的朋友更感親切及方便。甚至，本書還提供了讀者線上下載的示範音檔及譜例，從這種種細節都可看出作者製作教材時的用心。

易博士的「圖解」音樂書系列，確實跳脫出一般教學可能存在的複雜感或是陌生感，深信有心從事音樂產業的新進朋友在閱讀後會有所幫助，即便是已在接觸編曲或相關產業的朋友，重新閱讀本書相信也會有不同的想法和感受。

<div align="right">

Frank
Digilog 聲響實驗室創辦人

</div>

推薦序

　　讀完這本《圖解編曲入門》後，我最想寫下的推薦序標題是「輕度閱讀障礙如我也能輕易讀懂的編曲教材」。雖然可能有些太過綜藝，讓人覺得不正經，但這是我個人很真實的感受。

　　2012 年我在倫敦接受了蘋果公司編曲錄音軟體「Logic Pro」的教育訓練。當時訓練我的導師告訴我，成人教學和學校教育的不同，就是教學者得把知識跟技術用心整理過，經過審慎思考、反覆調整教學順序和方法後，讓學習者在最舒適的條件下有效率地學習。而這本書在教學順序和方法上都做得很棒。

　　本書以明快亮麗的音樂風格編曲為目標，規劃出「編曲的加減乘除」概念系統，一開始也特別花費篇幅說明照著順序學習的好處。一開頭讀到這段，我覺得很安心，因為不用另外整理資訊或筆記，在腦海自行建立系統，只要信任書裡的順序安排，輕鬆地一直閱讀下去就可以了。書中每個段落的結尾也都整理出複習重點，加深讀者的印象。這些貼心的舉動，都跟我受到的教育訓練符合，有助於提高學習效率。

　　教學內容上，本書聚焦在吉他、鋼琴、bass、爵士鼓這 4 種樂器配置，在流行搖滾樂團中，bass 跟爵士鼓常被歸類為節奏組；但是就 big band 來説，就連吉他跟鋼琴也都被分類在節奏組裡，原因就在於這些樂器伴奏的能力跟節奏的表達能力特別優異。當然，在 50 年代後強調節奏性的當代音樂裡面，這些樂器早已不只是節奏組，在編曲中擔任的角色更加豐富。而且，許多剛開始嘗試創作、接觸編曲的朋友，都是從這些樂器開始接觸、認識音樂，所以我認為本書的設計非常適合剛入門的朋友。

而教學方法上，書中使用大量圖解來說明抽象的編曲元素、技巧，和應該注意或避免的事項，我認為是很棒的做法，有助於讀者更直覺的學習。除此之外，作者勇敢地大量使用 piano roll 來說明編曲技巧。比起傳統的五線譜，直接使用 piano roll 這種給電腦讀的樂譜來教學有兩個優點：第一是省去了休止符，第二是讀者可以直覺對應到多數編曲軟體的使用，省去在腦中多翻譯一次的步驟。

而且，說明完每項技巧後，作者也會以總譜的方式帶領大家讀譜，同時分析前面教過的技巧。以前我跟老師學習編曲時，最享受的階段就是老師一邊播放音樂範例，一邊帶著我讀譜，一邊把技巧應用的位置在譜上圈出來分析。閱讀這本書的時候，我有被作者帶領著學習編曲的親切感受。

《圖解編曲入門》是一本實際不抽象，認真負責的優質教學書籍。不管是以專業編曲人為目標的入門學習者，還是想讓創作歌曲的編曲更加精進的獨立音樂朋友，甚至是想利用配樂來豐富影像、擁有無限創意的 YouTuber 們，都很適合閱讀，我在此推薦給大家。

<div align="right">

Sam Lee

指北針音樂負責人、Apple 官方認證 Logic Pro 講師、搖滾／爵士樂團 bass 手

</div>

前言

熊川浩孝

　　謝謝各位選擇《圖解編曲入門》這本書。不管你是否有過樂團*¹表演的經驗，都能透過這本編曲教材確實學會超華麗樂團編曲技巧，脫離初學者的階段，轉而邁向中級者的階段。

　　充滿躍動感的鼓聲與充滿高低起伏的貝斯聲絕妙地交織纏繞著，此時再加入吉他與鋼琴增加整體的亮度……。

　　製作超華麗且色彩分明的流行樂團編曲時的這種興奮感，我希望各位也能感受到。

　　就像翻開玩具盒般令人雀躍、怦然心動的那種聲音，我希望能夠從各位手中創作出來。

　　我的這些想法，都集結在此書中。

　　此外，本書所傳達的流行樂團編曲技巧，在製作電子舞曲等其他類型的音樂時也非常有幫助。

　　因此，這也是一本我想送給創作各種音樂類型的數位音樂（DTM）*²創作者的書。

　　請各位學會書中所有流行樂團編曲技巧，讓你的音樂呈現出無限光輝，並讓樂曲的華麗度破表。

　　那麼，請大家盡情享受超華麗樂團聲響這個耀眼世界的魅力吧……！

＊譯注：
1 本書所指的樂團並非交響樂團（orchestra），而是流行樂團（pop band）。流行樂團是流行音樂（pop music）的表演單位，成員至少為 2 人以上。
2「DTM」是 desktop music 的縮寫，是由 DTP（desktop publishing）一詞衍生而來的日式英文，意指數位音樂或電子音樂。也可指利用 MIDI（musical instrument digital interface，樂器數位化介面）或其他介面來連接電腦與電子樂器、一種較屬於個人規模的數位音訊工作站（digital audio workstation，DAW）。

石田剛毅

這本書是一本在市面上似乎找得到、事實上卻找不著的書。

的確，我們到現在一直都能找到如何演奏鼓組、貝斯、吉他、鋼琴……等樂器的教材或編曲指南。

然而，卻從未看到任何一本書記載著關於「整合流行樂團中各項樂器的訣竅」的內容。

鼓組、貝斯、吉他與鋼琴，是俗稱「基本節奏」*的樂器編制。

這本書正是一本讓你懂得自由搭配、合奏（ensemble）流行樂團樂器的祕笈。

光是分別來看，這 4 種樂器就已經是很深奧又充滿魅力的樂器了。

不過！要是能將這 4 種樂器組合起來，並當成是一項大型樂器來處理，那麼，就能開展出更深奧、更具魅力的世界。

如果各位能學會將流行樂團整體當成一項大型樂器來處理，對這 4 種樂器分別有新的發現，那麼我將深感欣慰。

各位的音樂觀若是因此而有所擴展，那就真是再好不過了！

本書是為了有數位音樂（DTM）製作經驗的人所寫，目的是要傳達「進階的樂團編曲技巧」。如果想了解和弦理論等樂理知識、或 DTM 軟體的操作方式，建議另外購買其他參考書籍。造成各位不便，還請見諒。

*譯注：
基本節奏（rhythm section）可分成 2 種編制，一種是由鼓組、貝斯、吉他或鋼琴等 3 種基本樂器構成，另一種則是由鼓組、貝斯、吉他與鋼琴等 4 種樂器構成。

目錄

INTRO. 超華麗流行樂團編曲的基本知識　P.13

PART 1 明快節拍篇　P.25

INTRO.
超華麗流行樂團
編曲的基本知識

在這個部分，我會針對製作超華麗的流行樂團編曲時需
先了解的基本知識加以說明。

INTRO. 的最大主題可說是「進行超華麗流行樂團編曲時
需特別留意的 2 件事」。

而且，關於對編排好的部分進行組合時的重要構想──
「編曲的加・減・乘・除」，也會加以說明。

製作超華麗流行樂團編曲時需特別留意的2件事

各位在進行流行樂團編曲時，最重視的事是什麼呢？

尤其，以「脫離乏味的編曲」為主題的話，又是如何呢？

在此，我將針對**「製作超華麗的流行樂團編曲時需特別留意的事」**挑出 2 點向大家說明。

① 敲擊出明快的節拍

能撐起超華麗流行樂團編曲的節拍（beat），不會是既複雜又纖細的節拍。

反而是強烈大膽的節拍會比較適合。

請各位敲擊出無論是誰都能大致跟上的明快節拍吧！

反倒要這麼做，才比較容易加上華麗的裝飾。

超華麗的流行樂團編曲，就是以明快的節拍為基礎而展開。

② 將可哼唱樂句分散於各處

　　超華麗的流行樂團編曲中不可或缺的是主旋律之外的「可哼唱」樂句（phrase），可稱為副旋律。

　　這個副旋律並非亂無章法的旋律，而應該要是能開口哼唱的樂句。

　　主旋律休息時或拉長聲音時，便是副旋律出現的時候。又或者，也可在展現主旋律時，做為背景出現。

　　請各位隨時將可哼唱樂句（很美的副旋律）分散於各處吧。不過，請不要放進會干擾主旋律的樂句。

　　在不會干擾主旋律的情況下，如何將可哼唱樂句分散於各處，這便是決定樂曲色彩程度的關鍵。

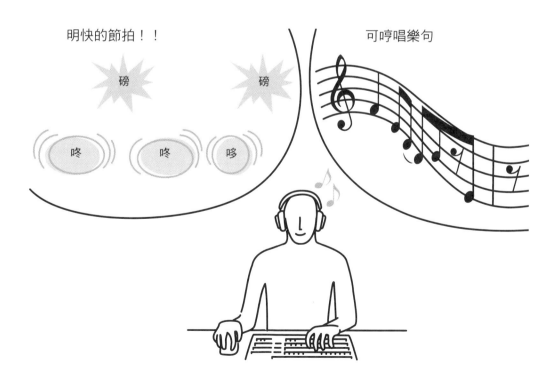

15

編曲的 加·減·乘·除

接下來要向各位介紹的，是「**聲音的 加·減·乘·除**」這種概念。

若想讓超華麗的編曲技巧有所進步，只要依序學會「聲音的加·減·乘·除」這 4 項技巧即可。

反而言之，若編曲讓人感到分量不夠、或是沒有整體感的話，便可能是這 4 項技巧中有某些技巧不足。

這 4 項技巧可說是編曲基礎的真髓。下一頁開始，我將分別稍微加以說明。

(+)	加法	加上充足的聲音
(−)	減法	去除不需要的聲音
(×)	乘法	透過聲音的組合來增強效果
(÷)	除法	抑制其他聲音以凸顯某個聲音

①聲音的加法

編曲和算數一樣，都是從加法開始學起的。

說到底，所謂的編曲便是在主旋律之外**「加上充足的聲音」**，因此，先從加法開始學起也是理所當然的吧。

打個比喻，PART 1〈明快節拍篇〉可算是個位數、資訊量較少的加法。

而 PART 2〈可哼唱樂句篇〉則是資訊量較多、二位數以上的加法。

連個位數加法都不會的話，是不可能進行二位數加法的。

因此，徹底學會 PART 1〈明快節拍篇〉的內容，才能為理解 PART 2〈可哼唱樂句篇〉打好基礎。

②聲音的減法

接下來要學的，依然是和算數相同的減法。

如果用一句話簡單來說，減法就是**「去除不需要的聲音」**。

必須先執行過加法後，才會需要用到這項技巧。

這項概念的目的在於，適當地去除加了太多的聲音。

這項技巧雖然與 PART 1〈明快節拍篇〉多少也有點關係，但從需要處理的聲音資訊量變大的 PART 2〈可哼唱樂句篇〉開始，才算真正需要用到。

在 PART 2 中，我將會解說利用聲音的加法與減法來控制聲音凸顯量（聚焦度）的方法。

③聲音的乘法

只要學會聲音的乘法，編曲的過程就會立刻變得非常有趣。

所謂的乘法，便是「**透過聲音的組合來增強效果**」。

產生「綜效（synergy，加乘作用）」的構想，我將在 PART 3〈流行樂團合奏篇〉前半部進行解說。

此外，由於乘法是一種考量「有效的組合」的能力，所以聲音的加法與減法也會因此變得較清晰可見。

這個部分應該會成為各位編曲技巧上很大的轉捩點。

④聲音的除法

這項技巧可能難度頗高。

要是沒有扎實學好加法、減法與乘法，那麼除法將會遠超過能力所及。

所謂的減法，便是「**抑制其他聲音以凸顯某個聲音**」。

「A÷B」時，若B的數值愈小，得出的數字就愈大，不是嗎？這就是稱之為除法的理由（這個算數的部分可略過不讀，笑）。

這項技巧將與 PART 3〈流行樂團合奏篇〉後半部「優先性（priority）」的內容有關。

在 PART 2〈可哼唱樂句篇〉中充分學會了調整聲音或玩弄聲音的方式後，可能會出現「那個部分很完美，可是一旦和歌曲或其他部分結合後，卻覺得有點礙眼」這樣的症狀而感到煩惱。

解決這個煩惱的，就是聲音的除法。

替所有的聲音排好順序後，為了讓更重要的聲音（A）獲得凸顯，就得抑制較不重要的聲音（B）。

在此就算說得再多也只會讓大家感到混亂而已,因此,這部分的詳細解說便留到 PART 3〈流行樂團合奏篇〉再進行。

下面這張表格顯示的便是,**聲音的加‧減‧乘‧除與各PART的關係**。

彼此的關係愈重要,所標示的圓點顏色就愈深。

	加法	減法	乘法	除法
PART 1 明快節拍篇	●	●		
PART 2 可哼唱樂句篇	●	●		
PART 3 流行樂團合奏篇 綜效（Synergy）	●	○	●	
PART 3 流行樂團合奏篇 優先性（Priority）	○	●		●

鼓組對照表與鋼琴捲軸

　　接下來，在本篇中我將使用教材曲讓大家看看實際編曲範例，但是在數位音樂（DTM）的創作者中可能有不少人不擅長閱讀五線譜。

　　因此，為了讓大家盡量能以和平常製作樂曲時相似的方式繼續閱讀，本書中除了五線譜之外，也將採用下圖的鋼琴捲軸（piano roll）及鼓組對照表進行解說。

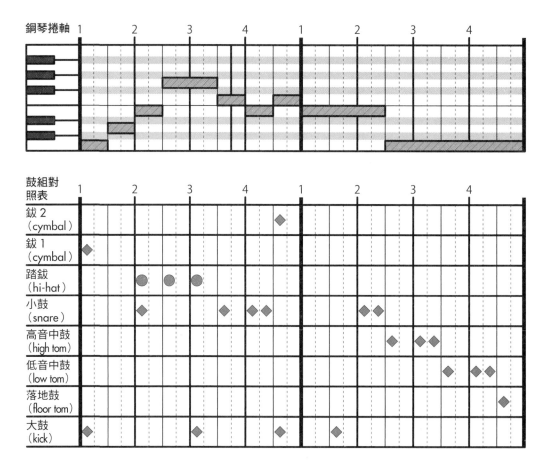

本書的使用方式

本書大致上由以下 3 個 PART 構成。

各位只要依照這個順序閱讀本書,便能循序漸進地深入了解、並提升編曲的技巧,所以建議大家務必依序詳讀。

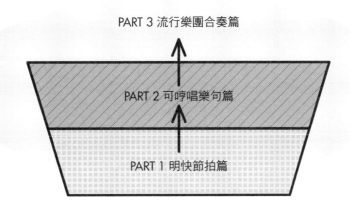

順道一提,如果你已經有編曲經驗、且程度高於中級的話,從喜歡的 PART 開始看起應該也能有所理解。

不過,本書中有使用我們自行定義的詞彙的部分。如果遇到了不懂的詞彙,可先返回前一個 PART 確認意思之後,再繼續閱讀。

每個 PART 包含了:

○講授編曲的構想

○根據該想法對教材曲進行分析和解說

閱讀過講授的部分後再詳讀教材曲,應該就能從編曲的技法與具體範例這 2 個層面,加深對超華麗流行樂團編曲的理解。

教材曲樂譜的建議閱讀方式 —— 3 個 Level

我將教材曲樂譜的建議閱讀方式依難度分為 3 個 Level。

此時此刻，即使對於閱讀樂譜並不熟悉，只要從 Level 1 開始訓練，逐漸提高難度，我保證，一定能夠理解編曲的結構。

Level 1：瀏覽整個樂譜

首先，試著以欣賞畫作的感覺來瀏覽整個樂譜吧。

光是如此，只要反覆瀏覽幾次，應該就能掌握整體印象才是。

Level 2：聆聽教材曲的同時，用眼睛跟看各個分譜

掌握了編曲的整體印象後，接下來，請一邊聆聽教材曲，一邊用眼睛跟看各個分譜。

比起只有聆聽或只有閱讀，將聲音結構整合起來，將更容易理解。

我準備了各個樂器的參數資料，請將資料讀取至個人的 DAW 中，可依個人喜好只選擇特定的樂器播放聆聽，也可將想集中聆聽的樂器之外的音量調低之後播放。

Level 3：聆聽教材曲的同時，用眼睛跟看總譜

習慣閱讀各個分譜之後，接著再以同樣的方式跟看總譜。一開始可能會覺得很辛苦，所以我們使用下面這個方法來犯規一下……。

「將 MIDI 資料讀取至 DAW 中，調慢速度後再播放」（笑）。

習慣之後，再逐漸調整回原來的速度即可。

關於教材曲

本書所使用的教材曲可透過免費下載方式取得。

請事先透過以下網址下載：

http://pse.is/4hlefe

亦可掃描 QR code：

　　這首樂曲蘊含了許多我接下來所要解說的超華麗流行樂團編曲精髓。

　　為了明確地掌握好目標，我建議在繼續閱讀本書之前，先聽過一遍會比較好。

　　另外，我不僅準備了音檔，也備好了各個音軌的 MIDI 檔。

　　請將這些檔案讀取至個人的 DAW 中，只要實際參照鋼琴捲軸或鼓組對照表並同時閱讀此本書，應該就能更容易理解（關於鼓組及鋼琴，或許也可成為輸入音符技巧的參考⋯⋯！）。

　　我們使用的檔案會依 PART 1 和 PART 2 ～ 3 而有所不同，請至各 PART 的首頁確認。

　　那麼，準備好的話，就讓我們進入本書的正文吧。

　　我將帶領大家進入超華麗流行樂團編曲的世界！

PART 1
明快節拍篇

這個 PART 將針對「明快的節拍」進行解說，這是為了製作超華麗流行樂團編曲必須做好的事先準備。

在這個時間點，各位的編曲聽起來應該離超華麗的流行樂團編曲還很遠，大概還是很單調乏味的編曲而已……不過！只要學會本 PART 說明的技巧，就能對之後提到的內容有進一步的理解。

以「基本律動（grooving）」的考量為骨幹，專心地打好扎實基礎吧。

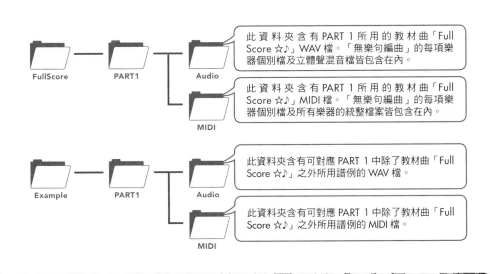

FullScore — PART1 — Audio
此資料夾含有 PART 1 所用的教材曲「Full Score ☆♪」WAV 檔。「無樂句編曲」的每項樂器個別檔及立體聲混音檔皆包含在內。

MIDI
此資料夾含有 PART 1 所用的教材曲「Full Score ☆♪」MIDI 檔。「無樂句編曲」的每項樂器個別檔及所有樂器的統整檔案皆包含在內。

Example — PART1 — Audio
此資料夾含有可對應 PART 1 中除了教材曲「Full Score ☆♪」之外所用譜例的 WAV 檔。

MIDI
此資料夾含有可對應 PART 1 中除了教材曲「Full Score ☆♪」之外所用譜例的 MIDI 檔。

如何敲擊出明快的節拍

　　正如 INTRO. 中所提到的，要學會超華麗編曲的技巧，就得從敲擊出「明快的節拍」開始。

　　老實說，在這個時間點，各位的編曲作品聽起來還是很單調乏味的（笑）。

　　不過，只要敲擊出明快的節拍，對於 PART 2 中超華麗編曲的技巧就會更容易學習、甚至更容易使用。因此，請先沉住氣別太著急，**即使聽起來很單調乏味，還是請先將精力集中在打好基礎**這件事上。

①重視基本律動

　　為了敲擊出明快的節拍，首先各位必須先考量到「基本律動（grooving）」這個概念。

　　所謂的「基本律動」，即是演奏節奏的骨幹。

　　請各位想像一下**木吉他的刷弦節奏類型（stroke pattern）**，應該就會比較容易理解。

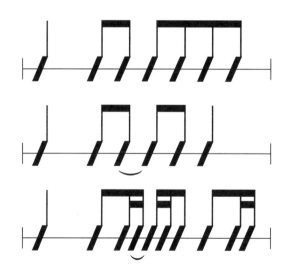

要是沒意識到基本律動，就分別進行各項樂器的編曲的話，那麼，各項樂器之間可能無法配合得很好。

在進入各項樂器的具體編曲階段之前，首先，必須決定好基本律動這個大框架。

在考量基本律動時，請注意以下 2 個重點。

A：希望聽眾強烈感受到的是 4 分音符、8 分音符，還是 16 分音符？

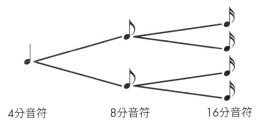

4分音符　　　　　8分音符　　　　　16分音符

首先……在決定基本律動的方向時，最重要的因素就是在 4 分音符、8 分音符或 16 分音符當中，決定要以哪一種音符為中心。不過，這並不是說非要在這 3 種音符類型當中選出 1 個，像 4 分音符和 8 分音符之間、8 分音符和 16 分音符之間、或是全部混在一起……這種取中間值的做法也是可行的。

如果要敲擊出明快的節拍，那麼，請強調 4 分音符與 8 分音符之間的感覺（非要說的話是較偏向 4 分音符）。16 分音符的部分最好不要太強烈喔。

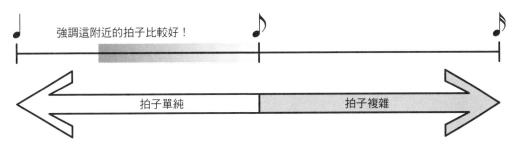

強調這附近的拍子比較好！

拍子單純　　　　　　拍子複雜

27

B：節奏類型中是否包括切分音、以及切分音的種類

在基本律動當中，我們應該重視的第 2 項因素，即是節奏類型（pattern）中是否包括切分音[※]、以及切分音的種類。

切分音的種類有 8 分音符或 16 分音符。

至於要讓哪一種音符變成切分音，則自然是由律動感（feel）來決定。

因此，以前一頁所建議的律動感來考量的話，節奏類型內的切分音應該以 8 分音符較適合。

※ 切分音（syncopation）是指拍子的反拍（後半拍）與下一拍的正拍（前半拍）結合而延長的節奏型態。

關於「基本律動到底是什麼？」的介紹，大致上就是這樣。

各位了解了嗎？

另外，教材曲（副歌）律動的示意圖則如右頁所示。

• 教材曲（副歌）律動的示意圖

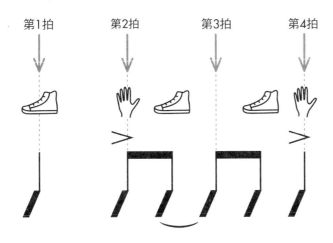

第1拍　　　第2拍　　　第3拍　　　第4拍

試著透過教材曲來感受

　　到這裡，關於基本律動已經解說完畢，但理論談得再多，仍舊需要實際體會。

　　我想，為了讓大家能確實理解，親身體會實際的律動才是最快的方法。

　　請各位參照上面的示意圖，一邊配合教材曲的副歌擺動一下身體吧（可不是小看各位啊……笑）。

　　只要將注意力放在大鼓的拍點、與第 2 拍和第 4 拍的小鼓，就會比較容易進入狀況喔。

②加入跨小節的切分音

為了製作出超華麗流行樂團編曲，除了基本律動之外，下一個重點就是**加入跨小節的切分音**。

以教材曲為例的話，「副歌第 7 小節～第 8 小節」應該比較容易理解（不管是主歌 A 或主歌 B，都交織於各處，請大家試著找找看）。

跨小節的切分音，是當各位感覺「就是這裡！」而想特別強調時可使用的絕技。

正因如此，這種類型的切分音不要濫用比較好（這比較算是我的個人意見就是了……。）

如果加得太多，特意加入的切分音給人的印象反倒會變得比較不那麼強烈。

就確實、有意識地適當加入這類切分音吧。

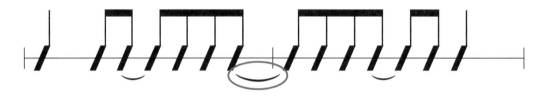

不過，到底要加入多少才算是適當呢？

這個答案因樂曲而異，沒有可一概而論的「標準」。不過，各位可以拿教材曲做為參考。

以上便是關於**敲擊出明快節拍的方法**的說明。

到目前為止的內容，可彙整如下。

① **重視基本律動**

● 希望聽眾強烈感受到的是 4 分音符、8 分音符，還是 16 分音符呢？

● 節奏類型中是否包括切分音、以及切分音的種類

② 加入跨小節的切分音

將這幾個部分學好，就能左右整首樂曲大致的命運。

以基本律動為基礎，從下一頁起，我們將進入各位等待已久、關於各項樂器具體編曲技巧的解說內容。

明快的鼓組編排

首先，讓我們從鼓組的編排開始說明吧。

PART 1〈明快節拍篇〉中的鼓組，我將只以節奏類型（rhythm pattern）為主進行說明（過門〔fill in〕部分將於 PART 2〈可哼唱樂句篇〉中說明）。

鼓組的節奏類型是背景伴奏（backing）的基礎，對於往後貝斯、吉他、及鋼琴的編曲會產生很大的影響。

這部分是起初就能左右整首樂曲方向的重要部分，請各位仔細編排。

節奏類型可以下列 3 項要素為中心進行編排。

作用	負責的樂器
高音域的節奏	踏鈸（hi-hat）或疊音鈸（ride）
中音域的重音	小鼓（snare）
低音域的重音	大鼓（kick）

那麼，接下來就讓我來說明鼓組節奏類型的組合方式。

① 透過低音域的重音與中音域的重音
來呈現基本律動

　　首先，剛才說明的基本律動，實際上是由大鼓及小鼓來呈現（踏鈸的部分稍後再提）。

　　這 2 種樂器會對身體的擺動帶來很大的影響，因此，能呈現出律動的軸心。

　　首先，**將基本律動中第 2 拍和第 4 拍的重音分給小鼓，其他部分則由大鼓負責**（雖然也有重音在第 3 拍、或反拍〔後半拍〕是小鼓重音的例子，但本書中以正統的 8 拍子〔beat〕*為例進行解說）。

*譯注：
8 拍子是以 8 分音符為基本單位，並在第 2 拍及第 4 拍上重音的節奏類型。

● 引用自教材曲副歌開頭處／第 39 小節 0：55 〜

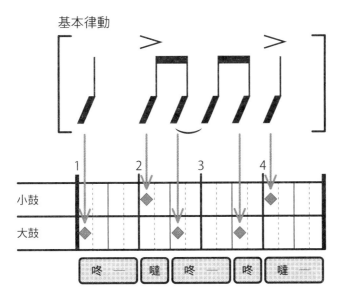

另外，即使根源都是同一種基本律動，但如下圖所示，只要將第 2 拍及第 4 拍重音之外的部分也分給小鼓負責，就可為節奏類型增加變化。

•引用自教材曲主歌 B ／第 31 小節 0：44～

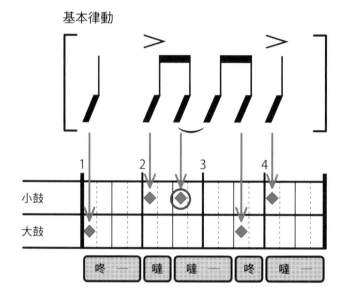

② 增加高音域的節奏

編好大鼓與小鼓的組合後，接下來我們要來增加高音域的節奏。

就 8 拍子樂曲來說，各位可以將高音域的節奏想像成是一連串 8 分音符的快速連擊（雖然這種形容有點粗魯）。

大家應該多加思考的，**是鼓組分部的選擇（要選擇閉合踏鈸〔closed hi-hat〕、開放踏鈸〔open hi-hat〕、還是疊音鈸〔ride〕呢？）**（正拍〔前半拍〕、反拍〔後半拍〕的強弱微調也很重要，但本書並不談論輸入音符的技巧，因此在此割愛）。

• 引用自教材曲副歌開頭處／第 39 小節 0：55 ～

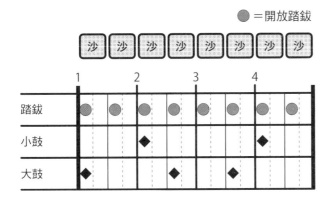

用於高音域節奏的樂器選擇基準

　　各項樂器所產生的延長音有何差異，可當做選擇分項樂器時的準則之一。

　　雖然根據製造廠商或型號會有一些差異，但基本上這 3 種樂器的延長音會依下列順序遞增：

閉合踏鈸 → 疊音鈸 → 開放踏鈸

延長音持續得愈久，給人的印象也就愈熱鬧。

　　因此，我們可歸納出以下結論。

想抑制聲音時，使用閉合踏鈸；

要讓聲音聽起來稍微有點空間感時，則使用疊音鈸；

想炒熱氣氛時，可使用開放踏鈸。

推薦各位以這種方式區別出不同樂器的使用方式。

③加入跨小節的切分音

　　大致組合好節奏類型後，請在要特別強調的部分加入跨小節的切分音，這樣一來鼓組編排的基礎就算大功告成了。

　　跨小節的切分音**以大鼓和鈸的組合最為常見**。

　　雖然還有其他的組合變化，但在此以這種組合來進行即可。

•引用自教材曲副歌第 7 小節～第 8 小節／第 45 小節 1：04 ～

節奏類型的變化

整首樂曲當中，不一定只有一種節奏類型。

當樂曲進入發展部時，節奏類型也會跟著變化，這在製作超華麗編曲時是相當重要的。

樂曲中每個段落的發展當然是如此，但就算是在相同的段落中，**為基本律動多少加點變化、並放入節奏類型中**的做法也很不錯。

不過，為了讓整首樂曲的律動具有一貫性，我建議大家最好不要大幅改變樂曲本身的氛圍（例如，將速度減半或加倍便可說是大幅改變了氛圍）。

那麼，從這裡開始，我將選擇幾個實際用在教材曲中的主要節奏類型來進行解說。

本書雖未提到，但要做出很棒的流行樂團聲響，具有真實性的音符輸入技巧也很重要。

而且，具有真實性的音符輸入技巧正好適合從鼓組的編排開始學起。

光是讓鼓聲聽起來夠真實，整體流行樂團的聲響立刻就會變得讓人很有感。透過輸入鼓聲實現了「讓人融入的抑揚頓挫」後，還可再將這項技巧應用到其他樂器上，更進一步加強效果。

順道一提，教材曲中使用的鼓聲音源檔案是 XLN AUDIO 公司的 Addictive Drums。

這些音源很真實、而且容易使用，我非常推薦喔！

ADVICE

● 主歌 A 的主要節奏類型／第 15 小節 0：20 ～

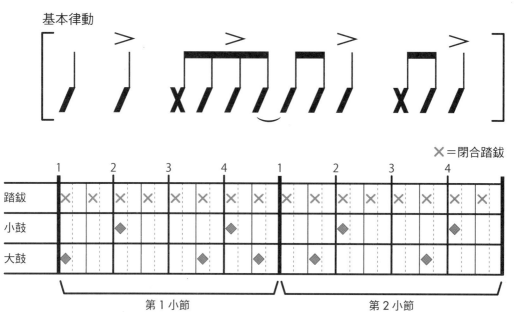

基本律動

×＝閉合踏鈸

	1		2		3		4		1		2		3		4	
踏鈸	×	×	×	×	×	×	×	×	×	×	×	×	×	×	×	×
小鼓			◆				◆				◆				◆	
大鼓	◆					◆	◆			◆				◆		

第 1 小節　　　　　　　　　　　第 2 小節

POINT

- ◉ 敲響大鼓後、到下一次敲響大鼓的這段期間，可說是**處於重心飄浮的狀態**。

 第 3 拍的正拍不讓大鼓出現，是呈現獨特飄浮感的關鍵。

- ◉ 在此，透握敲擊閉合踏鈸，呈現出**適合樂曲開頭部分、稍微含蓄一點的氣氛**。

 附帶一提，在主歌 A 後半部（0：26 ～）的變化後，在主歌 A 第 2 次出現的開頭處（0：32 ～），大鼓和小鼓雖然再次回到了這個節奏類型，但要是此時將踏鈸閉合，來來回回的感覺會太過強烈，因此**第 2 次出現主歌 A 時踏鈸保持開放即可**。

● **主歌 B 的主要節奏類型／第 31 小節 0：44 〜**

基本律動

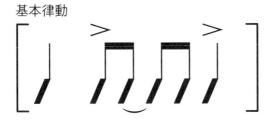

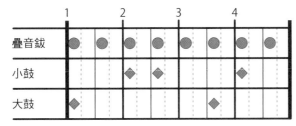

POINT

◉在第 2 拍處以 8 分音符敲擊 2 次小鼓，是為了**強調和主歌 A 或副歌的區別**。

　這種在第 2 拍處以 8 分音符敲擊 2 次小鼓的技巧，也是從前鄉村搖滾（rockabilly）*等音樂風格經常使用的節奏類型。

　最近很少有機會聽到這種音樂，所以我認 加入這種節奏類型應該會蠻有趣的，便嘗試加到教材曲中（笑）。

◉藉由疊音鈸而不是踏鈸來呈現，也是為了**強調和主歌 A 或副歌的區別**。

另外，利用疊音鈸來呈現主歌 B 或間奏的節奏，是很多曲子會使用的必備基本技巧。

＊譯注：
鄉村搖滾（rockabilly）是 50 年代流行的音樂，由黑人的搖滾樂與白人的鄉村音樂融合而成。貓王為此種樂曲風格的代表人物。

● 副歌的主要節奏類型／第 39 小節 0：55～

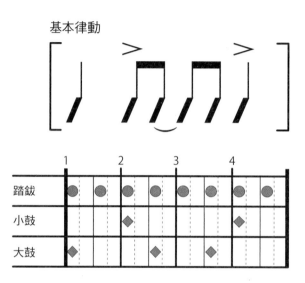

基本律動

	1				2				3				4			
踏鈸	●		●		●		●		●		●		●		●	
小鼓					◆								◆			
大鼓	◆						◆		◆							

POINT

◉ 在第 2 拍的反拍加入大鼓，藉此在節奏類型內加入切分音
的這種方式，能呈現出**速度感**。

在這個時間點有很多人會加入鈸（特別是視覺系的人），但
這樣會讓真正重要的切分音部分變弱，因此，我不推薦這種
方式。

◉ **以開放踏鈸進行敲擊，能呈現出無論如何絕對都像是副歌的
高潮。**

接下來要說的事與音響有關。開放踏鈸是少數能發出超高頻
域聲音的稀有樂器。

因此，在副歌處要將音域往上提高時，使用開放踏鈸來呈現
是非常有效的方式。

教材曲解說 鼓組篇

　　那麼，讓我們一起參照到目前為止所講述的內容，並看看教材曲「Full Score ☆♪」中的鼓組編排吧。

　　請大家特別留意，在音樂的進行中，鼓組到底是扮演著什麼樣的角色。

　　確認時請不要光看著樂譜，還要一邊聽著音樂來確認會比較好喔。

　　若再多要求一點的話，那麼，要是各位能**一邊親自實際輸入音符做確認**，應該會更加容易找到感覺。

　　鼓組和主唱（vocal）部分的搭配很重要，因此，我將主唱部分的樂譜也一併放上。

　　試著只將鼓聲和主唱部分一起播放，也會很有趣喔。

　　另外，為了讓大家能在此集中研究節奏類型，我省略了過門（fill in）等部分，盡可能簡化譜面。

★各個段落的基本律動、以及大鼓與小鼓的變化

★各個段落的高音域節奏的使用區別

★跨小節的切分音使用於何處

★與主唱部分的搭配方式

請注意！

Full Score ☆♪（鼓組 —— 明快節拍篇）

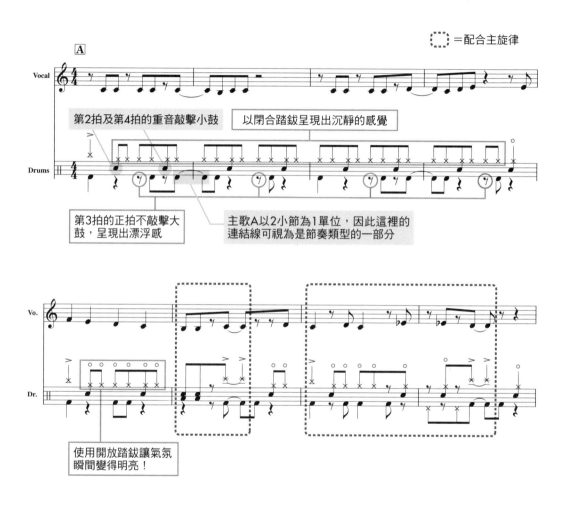

☐ ＝配合主旋律

第2拍及第4拍的重音敲擊小鼓

以閉合踏鈸呈現出沉靜的感覺

第3拍的正拍不敲擊大鼓，呈現出漂浮感

主歌A以2小節為1單位，因此這裡的連結線可視為是節奏類型的一部分

使用開放踏鈸讓氣氛瞬間變得明亮！

鼓譜讀法

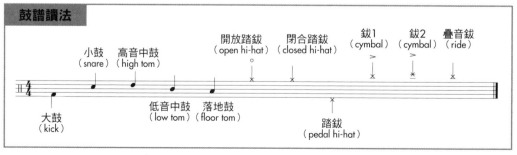

小鼓（snare）　高音中鼓（high tom）

開放踏鈸（open hi-hat）　閉合踏鈸（closed hi-hat）

鈸1（cymbal）　鈸2（cymbal）　疊音鈸（ride）

大鼓（kick）

低音中鼓（low tom）　落地鼓（floor tom）

踏鈸（pedal hi-hat）

作詞：石田剛毅　作曲：石田剛毅、熊川浩孝

PART1

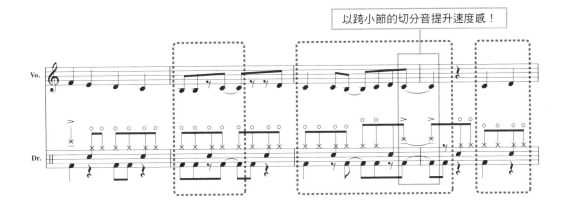

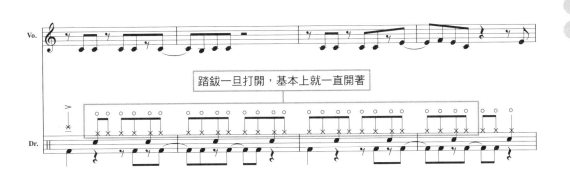

踏鈸一旦打開，基本上就一直開著

以跨小節的切分音提升速度感！

B

換成疊音鈸，強調和主歌A或副歌的區別

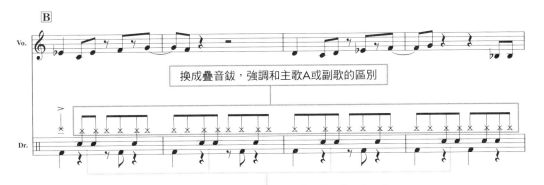

正、反拍都敲擊小鼓，強調和主歌A或副歌的區別

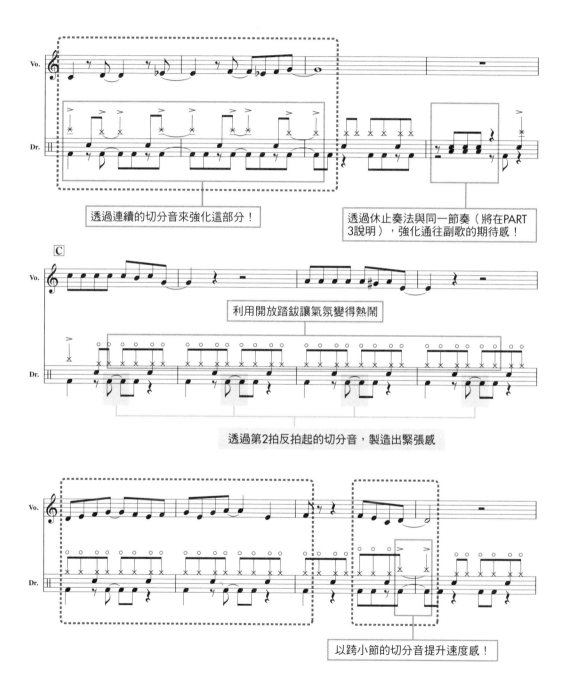

透過連續的切分音來強化這部分！

透過休止奏法與同一節奏（將在PART 3說明），強化通往副歌的期待感！

利用開放踏鈸讓氣氛變得熱鬧

透過第2拍反拍起的切分音，製造出緊張感

以跨小節的切分音提升速度感！

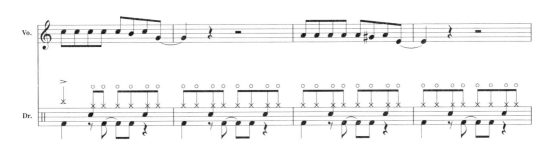

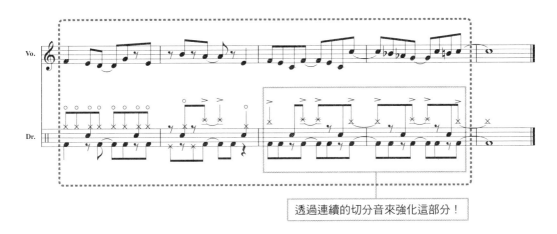

透過連續的切分音來強化這部分！

透過連續的切分音來強化這部分！

各位看完後，有什麼感想呢？

像這樣，一邊看著樂譜與解說、一邊聽著樂曲，應該比只是茫然地聽著樂曲時，有更不一樣的發現吧？

各個段落最後4小節的節奏類型都配合主旋律而有所變化。

不知各位是否已經注意到這件事了呢？

事實上，這不是我刻意安排的，我自己也是在寫解說時才注意到這現象……（笑）。

或許，這也是在製作讓人容易記住的樂曲時的訣竅之一吧。

明快的貝斯編曲

編好鼓組的節奏類型後，接著就來加入貝斯吧。

說到超華麗流行樂團編曲中的基礎，在許多人的想像中可能是往高音琴格（high fret）不斷彈奏的貝斯（實際上這的確是我們的終極目標沒錯）。但在這個時候，我們還不需要做到這個地步。

在 PART 1〈明快節拍篇〉中的貝斯編曲中，我們要在乎的，是與鼓組一樣，製作出明快的節拍。

製作具有明快節拍感的貝斯時，必須注意以下 2 點：

①貝斯與大鼓的搭配
②五度音（5th）的用法

① 貝斯與大鼓的搭配

也許各位曾聽別人說過「貝斯需配合大鼓」，但實際上，我認為這種說法並不適當。

理由是，「貝斯需配合大鼓」這句話的意思，恐怕會令人產生「貝斯只能在大鼓出現時一同彈奏？」的誤解。

然而，實際上，貝斯不但可配合大鼓彈奏，即使在大鼓休息時，貝斯也能自行演奏。

換句話說，也就是：

「大鼓未出現時可安排貝斯單獨演奏，但大鼓出現時，貝斯就一定得跟著彈奏才行。」

　想呈現明快的節拍時，最好不要強調大鼓（若想在主歌 A 或間奏中製造一些間隙時，是可以「稍微」強調一下大鼓，不過教材曲中並未這麼做）。

　若將這個原理用劃分成 4 個區域的圖例來表示，就如下圖。

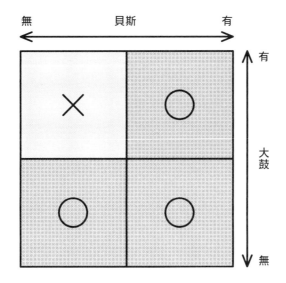

　當大鼓未出現時，雖然不一定要安排貝斯單獨演奏，但要是貝斯的聲音數量太少，就很難呈現出直率的節拍感。

　因此，若想製作出與教材曲一樣明快的節拍，**基本上最好讓貝斯持續彈奏下去**。

　也就是說，就聲音數量來說，必須是**貝斯＞大鼓**。

　讓我們進入下一頁，透過圖例再次確認。

• 建議的範例（參考檔案：Example_PART1_1_Bass）

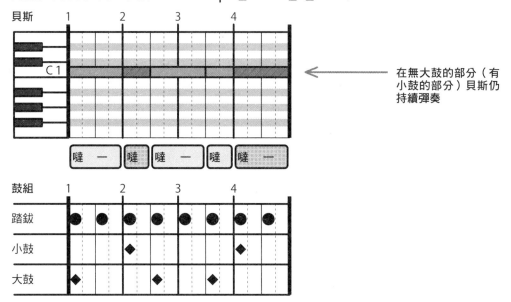

在無大鼓的部分（有小鼓的部分）貝斯仍持續彈奏

• 不建議的範例（參考檔案：Example_PART1_2_Bass）

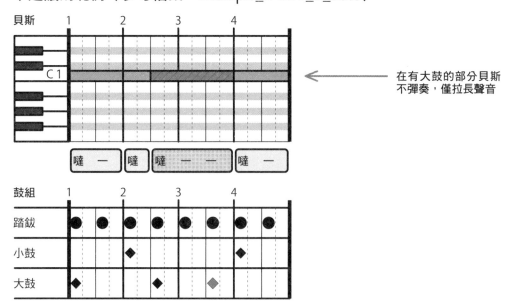

在有大鼓的部分貝斯不彈奏，僅拉長聲音

關於切分音的考量

在貝斯與大鼓的搭配中，還有另一項重要的因素。那就是切分音。

讓貝斯以可說是亮點的跨小節切分音來配合大鼓，這雖然是理所當然的做法，但有些人似乎對節奏類型中的切分音感到有點苦惱（我常在自己所舉辦的流行樂團專屬編曲技巧的講座中看到這樣的人）。

從結論來說，在節奏類型中，**當大鼓是以切分音的形式呈現時，那麼，貝斯就算不是同樣以切分音呈現也 OK**。

不過，反過來說，要是大鼓不是採取切分音的形式，就**最好避免讓貝斯單獨以切分音的形式彈奏**。

這個原則我同樣以劃分成 4 個區塊的圖例來表示，請見下圖。

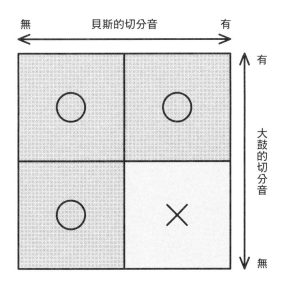

與方才相同，讓我們翻到下一頁，透過圖例來確認建議的範例與不建議的範例。

● **建議的範例（參考檔案：Example_PART1_3_Bass）**

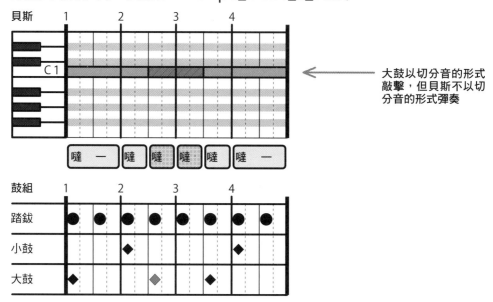

大鼓以切分音的形式敲擊，但貝斯不以切分音的形式彈奏

● **不建議的範例（參考檔案：Example_PART1_4_Bass）**

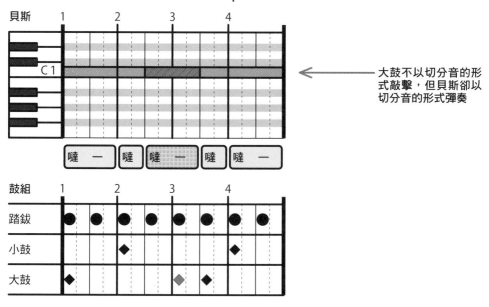

大鼓不以切分音的形式敲擊，但貝斯卻以切分音的形式彈奏

②五度音（5th）的用法

　　到這個部分為止，我想各位應該對貝斯在配合大鼓時該使用什麼樣的節奏，大致上有一些概念了。

　　只要彈奏根音，應該很容易就能做到吧。

　　不過，光只是彈奏根音，還不能夠算得上是明快的節拍。

　　因為，若要讓節奏感更加明確，就必須**透過音程的上下變換讓重心移動**才行。

　　以下所舉的例子可能稍微極端，但就讓我們以製作節奏類型時一開始先做好的大鼓與小鼓為例來思考看看吧。

　　如下圖所示，要是只敲擊大鼓和小鼓中的任一項樂器，應該很難產生節奏感（因為不夠明快）。

● 只有大鼓的節奏類型（參考檔案：Example_PART1_5_Kick）

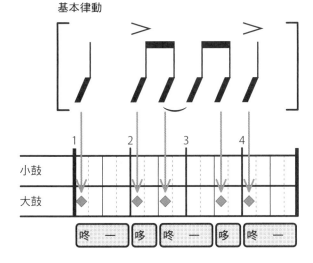

● 只有小鼓的節奏類型（參考檔案：Example_PART1_6_Snare）

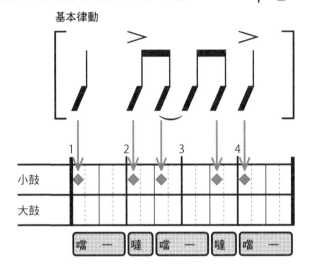

大家覺得怎麼樣呢？

沒辦法感受到節奏感吧（笑）。

　　我們所以能感受到鼓組的節奏類型，正是因為**透過大鼓和小鼓相互組合所產生的音高起伏變化，使身體的重心有了上下的移動**。

　　這對律動感與節奏感帶來了非常大的效果。因此，在貝斯上也會產生同樣的效果。

　　要產生這種效果，就**必須在根音上加上五度音（5th）**※。

　　所謂的五度音，是自然泛音中主音的 3 倍音，所以聽起來感覺較強烈，但在和音中卻又不那麼凸顯。

　　……由於這方面的說明既複雜又冗長，有興趣想知道詳細內容的人，還請閱讀樂理等相關的專業書籍（笑）。

　　總而言之，只要加入五度音，**貝斯本身就不會太過突兀，也可清楚地感受到同一和弦內的音高起伏變化**。

※ 五度音（5th）＝位於根音（root）完全五度上的聲音。例如，若根音為 C 音（Do），G 音（Sol）則為五度音。

　　不過，一般來說，要是在比根音高五度的位置加上聲音，聽起來會稍顯突兀（不必要地顯眼），因此，在這裡我們將五度音降低 1 個八度，也就是放在**比根音低四度**的位置。

　　接下來，我將說明五度音該於何時加入會比較好。

　　可想而知，如果不加思考就隨便加入五度音的話，不但無法產生明快的節拍，反而還會讓聲音聽起來混濁。

　　究竟該於何處加上五度音呢？簡單來說，就是在想要**以重音強調的聲音之前**。

　　讓五度音出現在低八度處（也就是比根音低四度處），便可更強化接下來的重音（就像在起跳前若稍微 hold 住會跳得比較高一樣）。

● **引用自教材曲主歌 A 第 1 小節～第 2 小節／第 15 小節 0：20 ～**

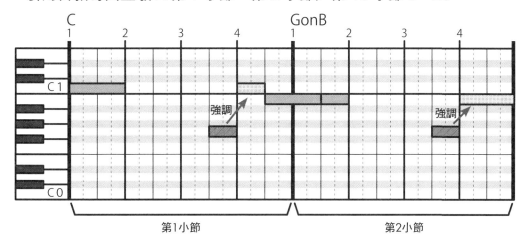

　　順帶一提，當和弦為分數和弦※時，要是彈奏了根音的五度音，聽起來可能會像是非和弦音。

※ 分 數 和 弦（slash chord）是指以原本根音（一度）之外的音為根音而產生變化的和弦。

這個時候，我們可使用**五度音隔壁的和弦音**（chord tone，**和弦的構成音**）來代替五度音。

例如譜例第 2 小節 GonB 的部分，根音 B 的五度音為 F#，並不是和弦音，因此我們可以使用離 F# 最近的和弦音，也就是以 G 來取代 F# 加以調整。

●非和弦音的範例 （參考檔案：Example_PART1_7_Bass）

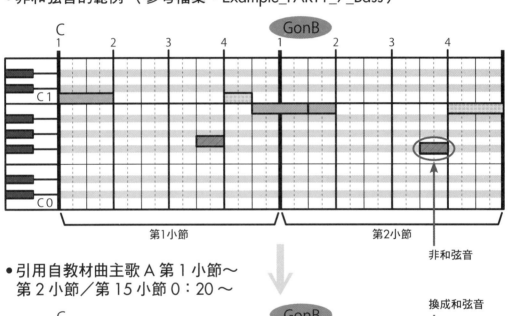

●引用自教材曲主歌 A 第 1 小節～
　第 2 小節／第 15 小節 0：20～

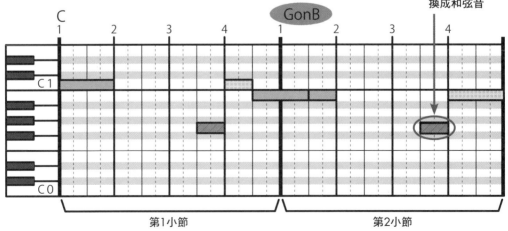

教材曲解說 貝斯篇

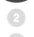

那麼，接下來就讓我們一邊參照到目前為止學到的內容，來看看教材曲「Full Score ☆♪」中的貝斯編曲吧。

我會同時搭配鼓譜說明，所以請大家特別留意**貝斯與大鼓的搭配**。

★**貝斯與大鼓的搭配**

★**五度音的用法**

★**休止符的用法**

請注意！

Full Score ☆♪（貝斯——明快節奏篇）

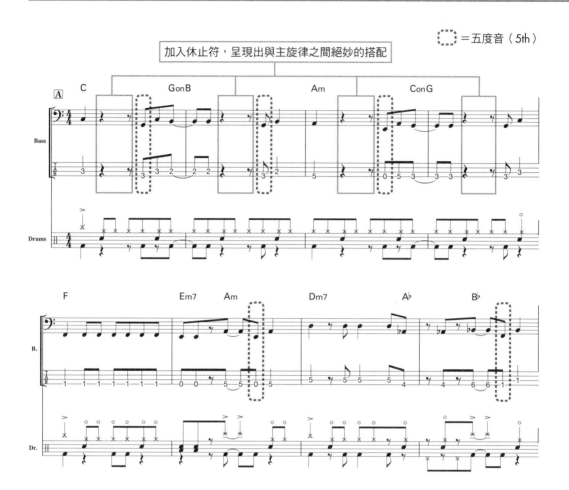

作詞：石田剛毅　作曲：石田剛毅、熊川浩孝

PART1

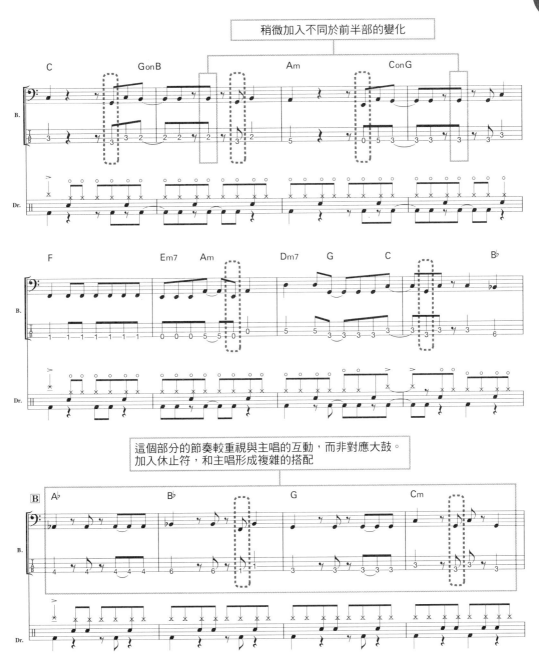

稍微加入不同於前半部的變化

這個部分的節奏較重視與主唱的互動，而非對應大鼓。
加入休止符，和主唱形成複雜的搭配

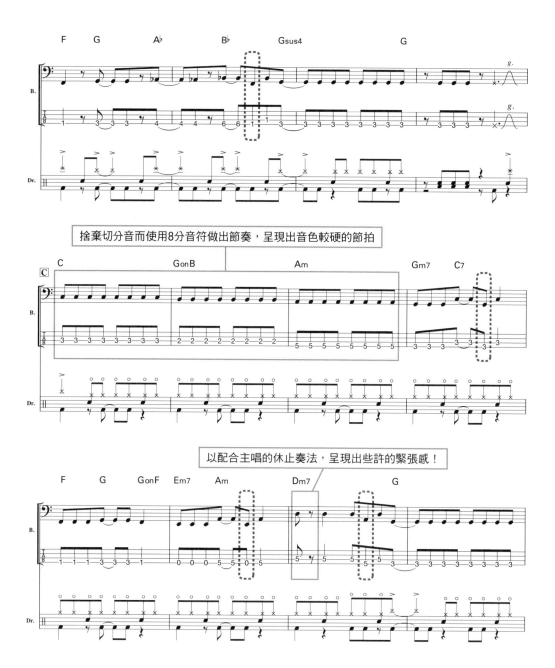

捨棄切分音而使用8分音符做出節奏，呈現出音色較硬的節拍

以配合主唱的休止奏法，呈現出些許的緊張感！

PART1

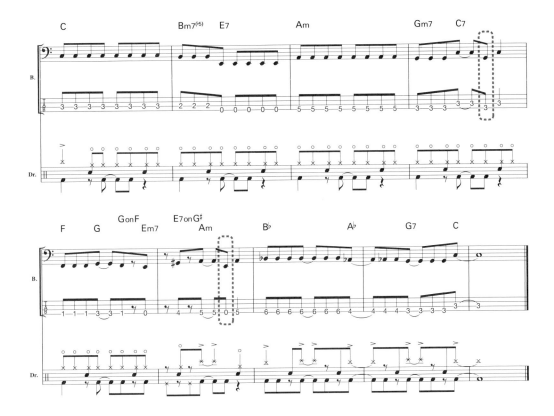

明快的吉他編曲

　　在〈明快節奏篇〉中的吉他編曲，非常地簡單喔。只要如下圖所示，跟著基本律動進行和弦刷奏（chord stroke）就 OK 了。

● 和弦刷奏（參考檔案：Example_PART1_8_Guitar）

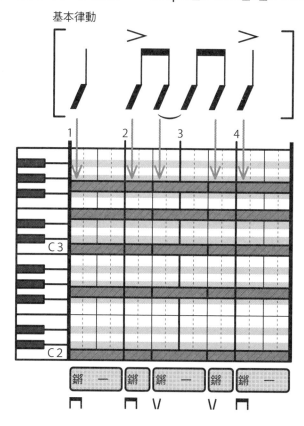

　　這是吉他伴奏部分的彈法。各位不妨可想像成是有人邊彈邊唱、或是主唱所彈奏的吉他。

　　這個部分的編曲雖然很簡單，卻能對聲音整體的質感產生很大的影響，是重點所在，所以還請各位務必認真學習。

關於編曲部分，沒有其他需要特別說明的。只要在以大鼓和貝斯做好的節拍（beat）上，專注在讓吉他確實地和節奏（rhythm）相配合即可。因此，在此我將只介紹**吉他伴奏（side guitar）可使用的和弦聲位（voicing，又譯和聲）類型**。

開放和弦（Open Chords）

利用開放和弦的聲位很適合木吉他使用。

每一個不同的指型都有各自不同的音色，但可按的和弦類型、及好彈的調性則有所限制（只要使用移調器便可輕易彈奏各種調性）。

例

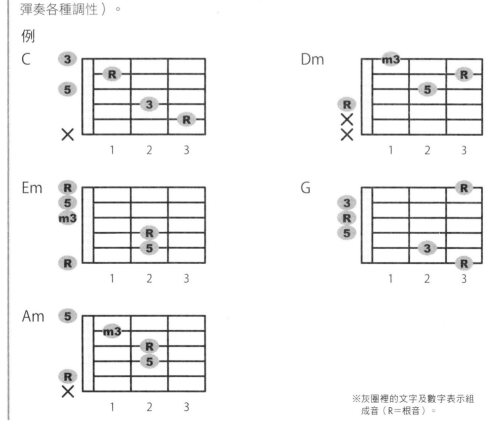

※灰圈裡的文字及數字表示組成音（R＝根音）。

封閉和弦（**Barre Chords**）

封閉和弦是在開放和弦的 E 弦或 A 弦指型上再加上食指的聲位。

由於不管從哪個琴格開始都能以同樣的指型開始彈奏，因此可說是能彈奏多種和弦、極為通用的聲位。

此外，也常使用僅彈奏低音部分的根音和五度音的強力和弦（power chords）。教材曲中，吉他伴奏在主歌 A 和主歌 B 使用強力和弦、在副歌則使用封閉和弦來演奏。

例　　封閉1-6弦（E弦）　　　　　　　封閉1-5弦（A弦）

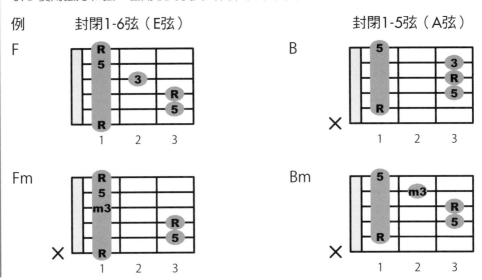

爵士和弦（**Jazz Chords**）

爵士和弦是含有引伸音（tention note）*的和弦、或是 6、m（♭5）、aug 或 dim 等封閉和弦按不出來的和弦所適用的聲位。

基本上不按重複音，因此可使用的組成音數量會增加，呈現出來的和弦聽起來也比較豐富且華麗。

爵士和弦也是我們在之後的 PART 2 中思考「可哼唱樂句」時相當重要的參考提示。

＊譯注：
引伸音是指超出和弦組成音的九度音、十一度音 或 十 三 度 音 。 參見 P.90。

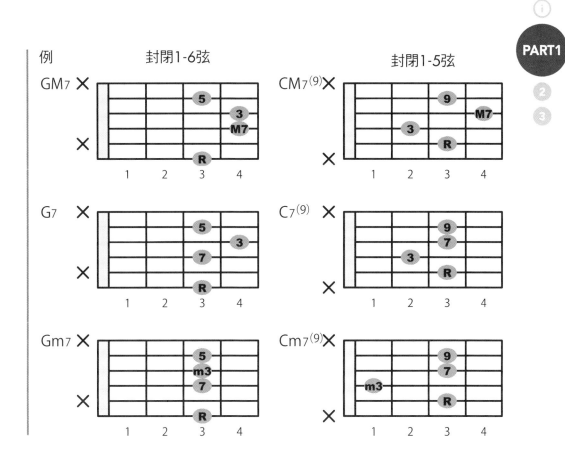

以上，就是我所介紹的和弦類型。

對吉他手來說可能不需要這些知識，但對於不會吉他、就連吉他聲音的配置都不清楚的人來說，在考慮吉他的和弦伴奏時，請試著將這些內容當成參考提示。

當然，這裡所介紹的和弦只是極少部分的和弦而已，若想詳細了解，最好請再參照專門的吉他和弦參考書。

明快的鋼琴編曲

終於到〈明快節拍篇〉的結尾了！

在 PART 1 的最後，我們要來看的是鋼琴的部分。

首先，在進行鋼琴編曲時，我們必須先想到的是**要在哪個音域彈奏**。

①決定音域

無論是貝斯或吉他，音域大致上都是固定的吧。

在之後的 PART 2〈可哼唱樂句篇〉中我們必須將音域分得更細，但在本章 PART 1 中，可說是幾乎毫無選擇。

貝斯若是 4 弦開放（E 音），頂多也比八度再高一點點。吉他的話，則由和弦聲位（voicing）來決定音域。

相較之下，鋼琴的音域極廣（大約 7 個八度左右），乍看之下……似乎選擇很多。

是的，就只是「乍看之下」。

事實上，選擇並不多。

這是因為，**隨著貝斯與吉他音域所在範圍的不同，鋼琴所適用的音域也大致被限定下來了**。

大家需要特別注意的是，吉他音域所在的範圍。

掌握吉他的音域後，再將鋼琴配置在不會重疊的音域中就可以了。

如下圖的例子，吉他在正中間的音域演奏時，鋼琴的左右手剛好可以從較高與較低音域「包圍」吉他音域，這是很好的處理方式喔。

● 貝斯、吉他及鋼琴的音域配置圖

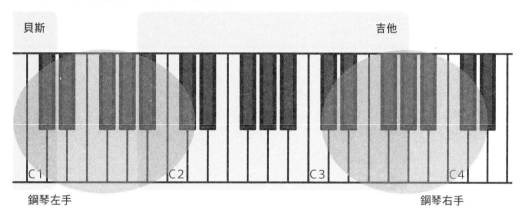

像這樣，只重疊一小部分是 OK 的。

如果鋼琴完全不能和吉他重疊的話，反而會讓鋼琴無法自由發揮，鋼琴和吉他也無法完美銜接。

我們是以留意避開吉他部分為前提沒錯，但同時也不要忘了保留點彈性。

鋼琴的音域非常寬廣，因此，上述內容是要告訴大家，先從吉他及貝斯著手、再進行鋼琴的編曲會比較好整理。

特別是尚未習慣編曲的時候，遵守這個順序應該會比較容易做出有整體性的編曲喔。

決定好鋼琴的音域後，剩下的就是利用到目前為止所學的編曲技巧把音符組合好即可。

在各位扎實地學習過到目前為止的內容後，應該要比之前更容易掌握製作出明快節拍的訣竅了吧？

話雖如此，但相較於其他樂器，對於使用鋼琴彈奏出較具節奏感的技巧感到有些困難的人們似乎並不少見呢？

「我雖然學過鋼琴，但實在不擅長既快速又有節奏感的鋼琴編曲⋯⋯。」

我常聽到來參加講座的學生這麼說。而我本人以前有一陣子也曾有同樣的煩惱（完全沒有鋼琴彈奏經驗的人應該有更多煩惱吧）。

追究到底，果然是因為鋼琴不同於吉他或貝斯，是透過雙手彈奏出節奏的樂器。

正因為組合變化相當豐富，大家才會覺得編排很困難。

為了能簡單地了解雙手的組合變化，**暫時先將兩隻手分開來理解**會比較好。

②用左手做出基本律動

也許大家會覺得很意外，不過，實際上要製作出有節奏感的鋼琴編曲，最重要的關鍵並非是右手。使用左手彈奏出節奏是相當重要的（當然，有時也可能會是用右手彈奏出節奏而由左手長按空心音符）。

首先，讓我們來做出**光靠左手就能呈現出基本律動的節奏類型**吧。我從最簡單的部分開始解說。請各位參見下圖。

●最簡單的節奏類型（參考檔案：Example_PART1_9_Piano）

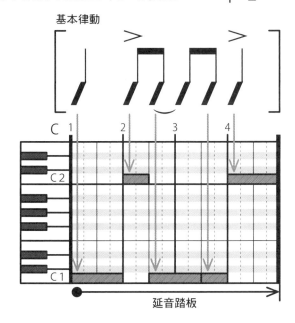

左手基本上負責彈奏根音。

然後，為了讓重心能夠上下移動，所以用**八度音**來彈奏。至於彼此的位置關係，以鼓組的節奏類型為基準來考量的話，應該會比較容易理解吧（請參考 P.33 的鼓組編排）。

敲擊大鼓時彈奏低音，敲擊小鼓時則彈奏高音。

同時彈奏八度音以強調重音

　　只要和大鼓一樣在正拍彈奏八度音，就可更加強調重音，**聲音會變得更有力道**（由於第 2 拍的反拍為切分音，因此併入第 3 拍的正拍來處理）。

● **使用八度音的範例（參考檔案：Example_PART1_10_Piano）**

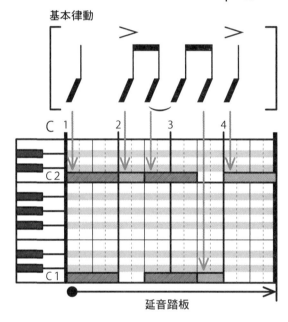

因此，會是這樣的安排：

正拍敲擊大鼓時：同時彈奏八度音

反拍敲擊大鼓時：只彈奏低音

敲擊小鼓時：只彈奏高音

　　就左手的基本節奏類型來說，像芭樂歌（Ballad）等情感較豐富的曲子我們會選用第 1 種類型（參見 P.67），但若像教材曲一樣為快節奏的曲子，最好能選用本頁介紹的第 2 種類型。

加入五度音使律動線條變圓滑

在連續八度音之間加入五度音，可讓重心的轉移變得圓滑。

想呈現出**較圓滑的律動線條**時，建議可試著加入五度音（不過會弱化原本較強硬的風格）。

•使用五度音的範例（參考檔案：Example_PART1_11_Piano）

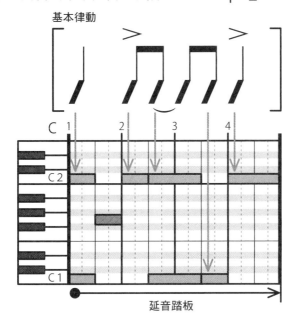

另外，也許各位會認為：「加入不屬於基本律動的聲音真的沒問題嗎？」

但只要我們在加入這些不屬於基本律動的聲音時保持微弱音量，如幽靈音（ghost note）般地配置這些聲音的話，基本律動就不會瓦解，因此不需擔心。而且，這項技巧也可應用於第1種節奏類型（根音不和八度音重疊的類型）。

各位覺得如何呢？

我想各位應該已經都明白，光靠左手就能充分呈現出律動感了吧。

③再加上右手

　　那麼，就讓我們在以左手做成的基礎上再加上右手吧。

　　關於右手的聲位將會在 PART 2 中詳細說明，因此，在此只需要先在根音上方加入高八度的音（最高音，top note）即可。

●包含右手的範例（參考檔案：Example_PART1_1_Piano）

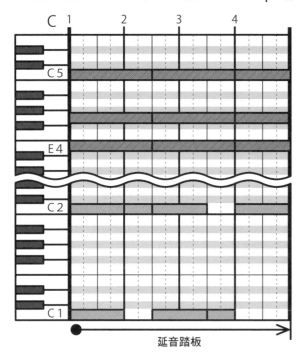

延音踏板

※ 教材曲中的演奏是以左手與右手相隔 1 個八度做為基本的聲位。由於內頁版面空間有限，在此我們以距離較近的聲位來表示。

　　由於光靠左手就能表現出律動，所以右手使用的音符數量應該出乎意料地少吧？

　　像這樣，如果能盡量使用左手來呈現基本律動，那麼，在不彈奏可哼唱樂句時便能節省右手的音符數量。

　　這項技巧將在 PART 2〈可哼唱樂句篇〉中大幅活用。

④配合右手對左手進行微調

在這個範例中，右手的第 4 拍往前提早半拍，用意在於**提升速度感**。

不過，要是維持目前配置的話，第 3 拍的反拍會變成兩手一起彈奏，顯得太過強調，所以在此最好省略第 3 拍反拍的左手。

原則上，最好盡量避免兩手同時彈奏反拍（最糟的就是左手還是八度音啊，笑）。

但若是要強調反拍的節奏、或是在切分音的情況下，則不受此限。

● 引用自教材曲副歌第 1 小節起／第 39 小節 0：55 ～

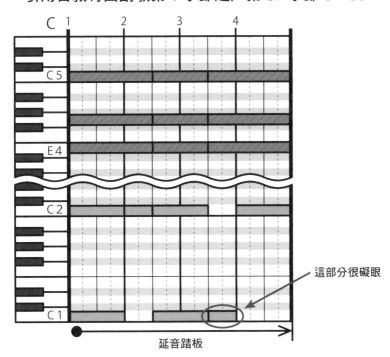

這部分很礙眼

延音踏板

兩手對等

　　雖然背離了只靠左手呈現基本律動的原則，但在此我想向大家介紹一個利用兩手對等地組合出基本律動的例子。

●引用自教材曲主歌 B 第 1 小節／第 31 小節 0：44～

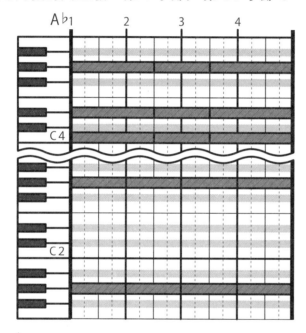

　　那麼，總結上述內容，大致可整理出以下幾個重點：

①決定音域

②用左手做出基本律動

③再加上右手

④配合右手對左手進行微調

　　這就是鋼琴編曲的大致流程。

　　將流程拆解後來看，應該會意外覺得還蠻簡單的吧。

　　像這樣，即使要處理的部分很困難，但只要拆解成幾個段落來考量，說不定就能很輕鬆地處理好。

教材曲解說 鋼琴篇

　　各位對於鋼琴的節奏是否已經掌握到訣竅了呢？

　　如先前所述，鋼琴是利用雙手來呈現出節奏的樂器。

　　正因如此，節奏呈現方式的變化也比吉他或貝斯要來得豐富。

　　因此，除了在此所介紹的節奏類型之外，還存在著許多不同的節奏類型。

　　各位可在我所解說的基礎之上，自行用兩手嘗試各種不同的組合。

　　為了能嘗試各種不同的組合，請仔細觀察教材曲中存在著哪些節奏類型。

★雙手的組合

請注意！

Full Score ☆♪（鋼琴──明快節拍篇）

重複想要強調的重音，能使流行樂
團整體的節奏輪廓更清晰

◌＝五度音

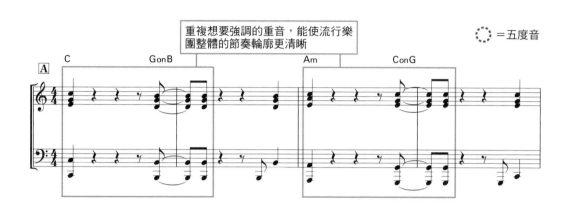

第4拍提早半拍出現，提升速度感！

兩手同時彈奏可強調重音

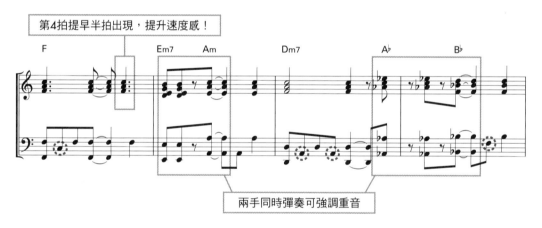

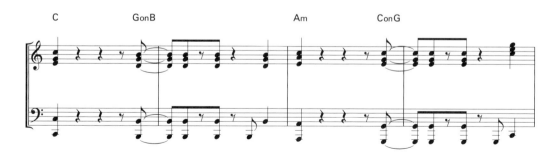

作詞：石田剛毅　作曲：石田剛毅、熊川浩孝

PART1

兩手同時彈奏能更加凸顯「叭—叭叭！」
的同一節奏（詳情請參考PART 3）

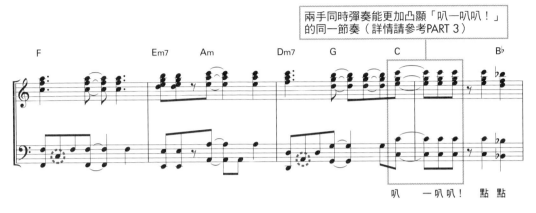

叭　一叭叭！　點點

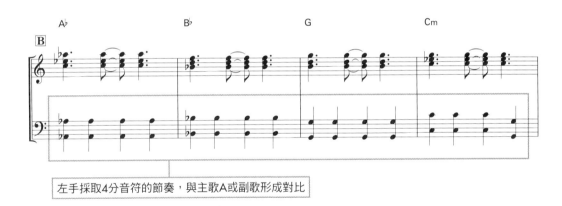

左手採取4分音符的節奏，與主歌A或副歌形成對比

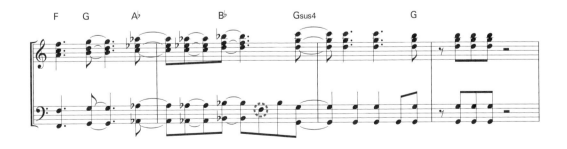

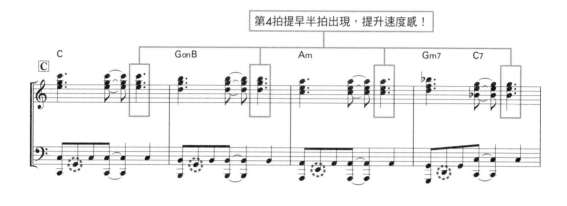

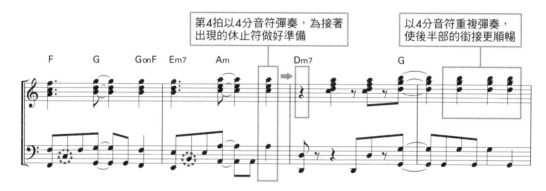

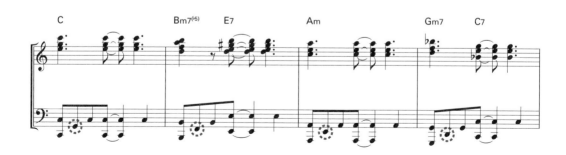

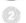

PART 2
可哼唱樂句篇

大家久等了！要進入超華麗流行樂團編曲中堪稱是醍醐味的〈可哼唱樂句篇〉囉！

可能很多人是因為想了解這部分的內容，才拿起本書的吧。

透過這個 PART 了解「聚焦度」的概念、以及「樂句展現處」後，就能充分學會利用樂句妝點樂曲的技巧，讓樂曲變得亮麗繽紛。

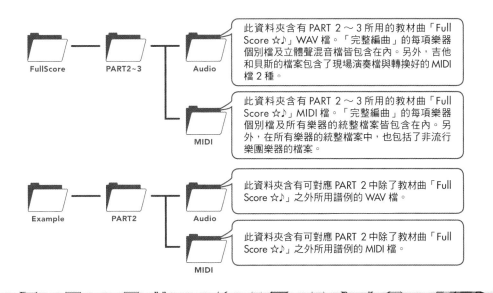

FullScore — PART2~3 — Audio

此資料夾含有 PART 2～3 所用的教材曲「Full Score ☆♪」WAV 檔。「完整編曲」的每項樂器個別檔及立體聲混音檔皆包含在內。另外，吉他和貝斯的檔案包含了現場演奏檔與轉換好的 MIDI 檔 2 種。

MIDI

此資料夾含有 PART 2～3 所用的教材曲「Full Score ☆♪」MIDI 檔。「完整編曲」的每項樂器個別檔及所有樂器的統整檔案皆包含在內。另外，在所有樂器的統整檔案中，也包括了非流行樂團樂器的檔案。

Example — PART2 — Audio

此資料夾含有可對應 PART 2 中除了教材曲「Full Score ☆♪」之外所用譜例的 WAV 檔。

MIDI

此資料夾含有可對應 PART 2 中除了教材曲「Full Score ☆♪」之外所用譜例的 MIDI 檔。

可哼唱樂句的散布方式

那麼，接下來就要開始進入各位期待已久的〈可哼唱樂句篇〉了。

這可說是本書最關鍵的內容，我將把超華麗流行樂團編曲的核心毫不保留地傳授給大家！

控制聚焦度

在製作可哼唱樂句前，有件事需要大家先了解。

那就是「聚焦度」這個概念。

所謂聚焦度，簡單來說就是聲音凸顯的程度。

具體一點來說，也可說是聽者自然地傾聽該聲音的程度。

在一首樂曲當中，最顯眼的必定是主旋律。

這「最顯眼的部分」在本書中稱為第 1 聚焦處。

其次是「可哼唱樂句」，則接著稱為第 2 聚焦處、第 3 聚焦處……等。

反之，「最不顯眼的部分」則是我們在 PART 1 中練習過的節拍部分。

這個 PART 的主題是「可哼唱樂句」，也就是說，製作這種樂句時，必須**「不比主旋律顯眼，但要比明快的節拍來得顯眼」**才行（請參考右頁圖示）。

為了在這「適當的聚焦度範圍」內製作樂句，各位必須先了解**提升及抑制聚焦度的做法**。

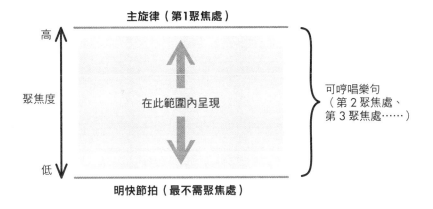

若不懂如何寫出聚焦度高的樂句，那麼應該很難做出從節奏堆中凸顯出來的漂亮樂句吧。如此一來，只會讓樂曲聽起來就像是單調乏味的伴奏。

相反地，就算做出了超棒的樂句，只要這個樂句的存在感強烈到妨礙了主旋律，反而顯得本末倒置。

要是對這種「比主旋律還顯眼」的樂句置之不管，實際上就會顯得亂七八糟，變成「比單調乏味的伴奏還要糟糕的爛聲音」（老實說，這種例子還滿常見的）。

又或者，比較聰明的人可能會感到「這個樂句太過顯眼、妨礙到歌曲了」，而勇敢地拿掉這個樂句也不一定。

……但是！像這樣將一整個樂句全部拿掉的話，永遠都無法將漂亮的樂句放進樂曲裡。

如果大家能懂得留下漂亮樂句的精華、同時又可稍微抑制聚焦度的方法，那又會是如何呢？

只要稍微調整一下太過顯眼的樂句，就能適當地變換成第 2 聚焦處、或第 3 聚焦處。

節奏・動向・聲音的使用方式

接下來，我將具體解說「提升／抑制聚焦度」的做法。

會大幅影響樂句聚焦度的因素，主要有下列 3 項：

①節奏（rhythm）

②動向（motion）

③聲音的使用方式

在此，就讓我們逐一看看「節奏」、「動向」、「聲音的使用方式」這些控制聚焦度的方法吧。

我在 PART 1 的鋼琴編曲部分也曾提過（參見 P.72），對於有點難解決的問題，只要像這樣拆解成幾項因素來看就好。

習慣之後，就能一口氣同時考慮多項因素，但剛開始的時候最好還是先一項一項來解決吧。

①節奏

在節奏這個部分，我們首先該關注的，就是**和基本律動的落
差度**。說得白話一點就是：

樂句的節奏與基本律動愈不同，聚焦度愈高；

樂句的節奏與基本律動愈一致，聚焦度愈低。

● 和基本律動的落差度（參照檔案：Example_PART2_1_Phrase ／上、
Example_PART2_2_Phrase ／下）

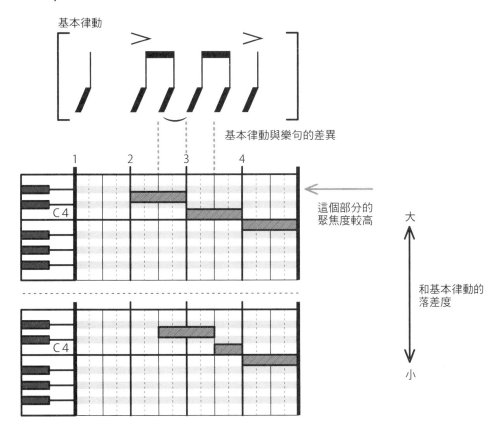

像這樣，為了利用「和基本律動的落差度」來調整聚焦度，我們也會活用 PART 1 中已做好的「明快的節拍」。

而且，廣義來說，比基本律動分得更細的節奏，也可包含在「和基本律動的落差度」之內。

●節奏細分的範例（參照檔案：Example_PART2_3_Phrase）

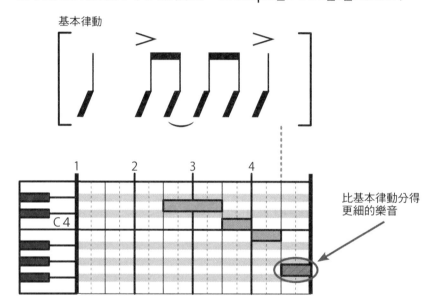

如上圖所示，大致的節奏雖然與基本律動相同，但實際上卻分得更細，因此可望提升聚焦度。

不過，在這個範例中，由於和基本律動的落差度並不是很高，所以樂句整體的聚焦度無法提升太多。

也因此，這個方法可在「想讓樂句再稍微顯眼一點」時當做微調來使用。

②動向

接著,讓我們來看構成樂句的第 2 項因素,也就是動向
(motion)※。

※動向(motion)＝時間軸上音高的移動

在動向這個部分,我們要注意的有以下 3 個項目:

● **級進或跳進**

● **直線行進或上下行進**

● **下行或上行**

那麼,就讓我來依序說明吧。

級進或跳進

所謂的級進(conjunct motion)是指往相鄰的聲音移動;跳
進(disjunct motion)則是指往相隔三度以上的聲音移動。

級進的聚焦度較低,而跳進的聚焦度較高。

● 級進(參照檔案:Example_PART2_4_Phrase)與 跳進(參照檔案:Example_PART2_5_Phrase)

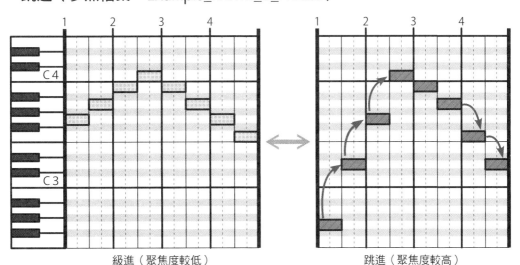

級進(聚焦度較低)　　　　　　跳進(聚焦度較高)

直線行進或上下行進

　　所謂的直線行進是指只往上行或下行的其中一個方向前進；上下行進則是同時使用上行及下行兩個方向。直線行進的聚焦度較低，而上下行進的聚焦度較高。

- **直線行進（參照檔案：Example_PART2_6_Phrase）與
 上下行進（參照檔案：Example_PART2_7_Phrase）**

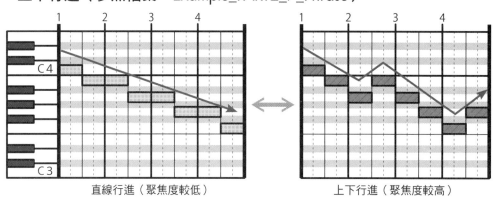

直線行進（聚焦度較低）　　　　　上下行進（聚焦度較高）

下行或上行

　　所謂的下行或上行是指，不同的 2 個音之間是往上或往下移動。下行時聚焦度較低，而上行時聚焦度較高。

- **下行（參照檔案：Example_PART2_8_Phrase）與
 上行（參照檔案：Example_PART2_9_Phrase）**

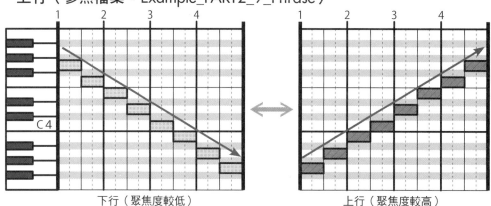

下行（聚焦度較低）　　　　　上行（聚焦度較高）

鼓組的動向

因動向不同所產生的聚焦度高低，並不僅限於音程樂器*。例如鼓組，雖然不是音程樂器，但卻會因為分部的不同而令人感受到聲音的高低（中鼓特別明顯）。

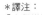

*譯注：
「音程樂器」一詞在本書中是指鋼琴、吉他、貝斯等具有音程高低聲音的樂器。

依聲音高低的順序來排列如下：

鈸 → 小鼓 → 高音中鼓 → 低音中鼓 → 落地鼓 → 大鼓

由此可見，聚焦度的高低也適用於鼓組。

● **級進（參照檔案：Example_PART2_10_Drums）與
跳進（參照檔案：Example_PART2_11_Drums）**

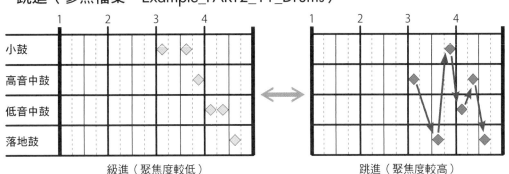

級進（聚焦度較低）　　　　　　　跳進（聚焦度較高）

● **直線行進（參照檔案：Example_PART2_12_Drums）與
上下行進（參照檔案：Example_PART2_13_Drums）**

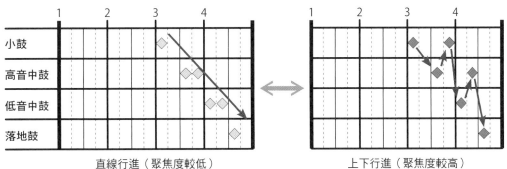

直線行進（聚焦度較低）　　　　　　上下行進（聚焦度較高）

● 下行（參照檔案：Example_PART2_14_Drums）與
　上行（參照檔案：Example_PART2_15_Drums）

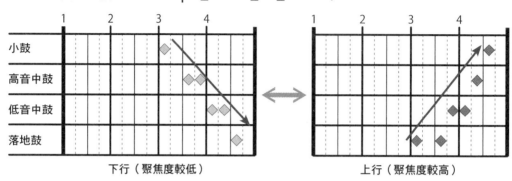

可以這樣理解：鼓組基本上不會有直線行進的上行樂句。

　　另外，依音高順序敲擊中鼓的過門（タム回し）則是以下行樂句為基本型。

　　即使樂句當中有一部分上行，但就整個樂句來看，應該大多還是下行部分。

③聲音的使用方式

　　這是處理音程樂器時的考量方式，與鼓組無關。聲音的使用方式在此是指，相對於基本和弦該使用哪個音。

　　首先，我們大致上可分成**和弦音（chord note）**與**非和弦音**（non-chord note）來考量。

和弦音與非和弦音（以G7為例）

　　＝和弦音
　　＝非和弦音

　　所謂的和弦音是指構成和弦的基本音，因此很容易融入樂句中而不顯得突兀。

　　換句話說，也就是聚焦度較低。

●只有和弦音的樂句（參照檔案：Example_PART2_16_Phrase）

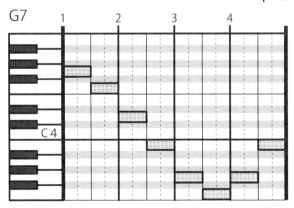

相對地，所謂的非和弦音則是不屬於基本和弦中的音，較容易引人注意，因此聚焦度較高。

非和弦音又依使用方法不同，可分為：

- **趨近音**（approach note）※
- **引伸音**（tension note）※

2 者的聚焦度也相異。

趨近音的使用方法是，配置於和弦音之前以幫助樂句安穩地抵達和弦音。

雖然趨近音的聚焦度比和弦音要來得高，但由於是擔任配角，因此聚焦度比引伸音要來得低。

※趨近音（approach note）＝透過全音或半音的移動，好幫助樂句順利抵達和弦音的輔助音。

※引伸音（tension note）＝為和弦的聲響帶來緊張感的音。

•使用趨近音的樂句（參照檔案：Example_PART2_17_Phrase）

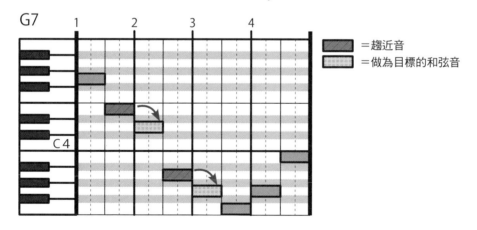

=趨近音
=做為目標的和弦音

所謂的引伸音，本身在樂句當中屬於獨立的存在。在和弦音、趨近音與引伸音 3 者之中，引伸音的聚焦度最高。

● **使用引伸音的樂句（參照檔案：Example_PART2_18_Phrase）**

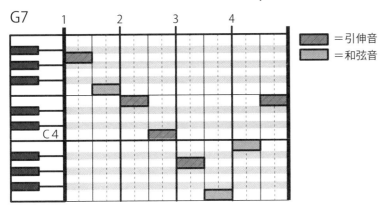

各位是否已經懂了呢？

關於聲音的使用方式，我來做個總整理吧。

聲音有以下 3 種：

● **和弦音**

● **趨近音**

● **引伸音**

依聚焦度的高低來排列，則是：

引伸音＞趨近音＞和弦音

其實，聲音還可以細分成更多種類，但對於本書的主題——製作「超華麗編曲」來說，大致分成這幾類就已經足夠了。

想要知道更詳細內容，請參考和弦理論的專業書籍。

另外，我也想稍微介紹一下與聚焦度有關的其他幾項要素。

這幾項要素不像之前提到的①～③，對聚焦度的影響沒那麼大，因此只進行大略的說明。

④音域

即使樂句的節奏、動向與聲音的使用方式都相同，聚焦度的高低仍會隨著音域的不同而有所差異。

也就是說：

音域愈高，聚焦度愈高，

音域愈低，聚焦度則愈低

（不過，要是音域太高，反而會讓「樂句或旋律線」的聚焦度下降……）。

⑤樂句的長度

樂句愈長，聽者愈會被吸引，因此聚焦度也會上升。

如下圖所示，1 小節的樂句與 2 拍的樂句相比，1 小節的樂句聚焦度較高。

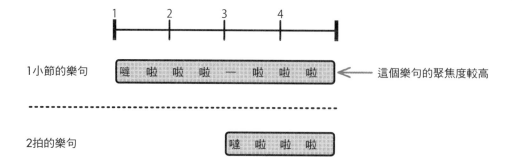

以上便是各種聚焦度控制方法的解說。

只要懂得搭配上述技巧加以運用，便能自由自在地調整「可哼唱樂句」。

為了能達到這個程度，請各位一邊「彈奏」或「敲擊」到目前為止所提到的譜例，一邊仔細確認實際上聽起來的感覺。

我將到目前為止所介紹的內容彙整成下表。

●聚焦度控制表

	節奏	動向			聲音的使用方式	音域	樂句的長度
高 ↑ 聚焦度 低 ↓	和基本律動有落差	跳進	上下行進	上行	引伸音	高	長
					趨近音		
	和基本律動無落差	級進	直線行進	下行	和弦音	低	短

特別重要！

這個表格的內容正是奠定 PART 2〈可哼唱樂句篇〉基本概念的基礎。

其中，節奏、動向、聲音的使用方式更可說是特別重要的 3 大支柱，希望大家能扎實地學會這些技巧。

樂句展現處

樂句展現處，大致可分為以下 2 種：

● **主旋律的間隙**

● **主旋律的背景**

雖然在樂曲中任何一個地方都能展現樂句，但隨著展現處的不同，樂句呈現的方式也會有很大的變化。

放入主旋律間隙的樂句，由於是代替主旋律的角色，因此必須是與主旋律聚焦度差不多高的樂句（嚴格來說應該要稍微比主旋律弱一點）。

至於放入主旋律背景的樂句，由於是為了強調主旋律的第 2 樂句，因此必須將聚焦度降低到某個程度才行。

也就是說，我們必須根據樂句展現處的不同來調整聚焦度的高低。

在先前控制聚焦度的單元內我所講解的部分屬於基本概念，在此我將會把焦點放在主旋律的間隙及主旋律的背景上，進行深度解說。

在樂曲當中，聚焦度最高的就是主旋律了（按理說應該是這樣！）。

而聚焦度最低的，就是我們在 PART 1 所學過的「明快節拍（以音程樂器而言就是和弦或根音的彈奏）」。

那麼，就如同先前提到的，間隙樂句的聚焦度要比主旋律再低一些會比較適當。

背景樂句的聚焦度，則是比間隙樂句更低。換句話說，背景樂句的聚焦度要在間隙樂句和明快節拍之間會比較適當。

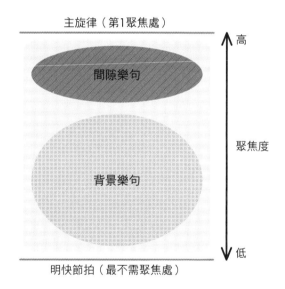

間隙樂句和背景樂句的使用區別，取決於「可哼唱樂句」聚焦度的分配，同時也必須注意到在主旋律和明快節拍之間樂句的定位要偏向哪一邊會比較好。

也可以說，在界定樂句時得考量是要**偏向旋律性**或**偏向伴奏性**才好。

那麼，接下來就來說明，「旋律性」和「伴奏性」的具體分配方式。

我們在先前聚焦度的段落中所學到的，

● **節奏**

● **聲音的使用方式**

需要特別留意。

稍微複習一下吧。

我們之前提過了：

樂句的節奏與基本律動愈不同，聚焦度愈高；

樂句的節奏與基本律動愈一致，聚焦度則愈低。

換句話說，

與基本律動愈不同，就愈偏向旋律性樂句，

與基本律動愈一致，就愈偏向伴奏性樂句。

概念就是這樣。

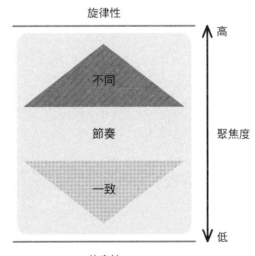

另一方面，有關聲音的使用方式，其概念是：

使用愈多非和弦音，聚焦度愈高，

使用愈多和弦音，聚焦度則愈低。

換句話說，結果也就是：

使用愈多非和弦音，愈偏向旋律性樂句，

使用愈多和弦音，就愈偏向伴奏性樂句。

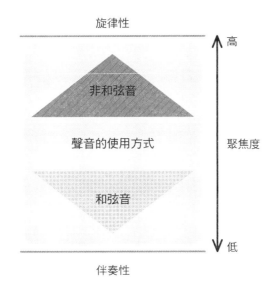

以上，是關於樂句的展現處、以及編曲偏向的說明。

接下來，我們就採用實際樂句，針對間際樂句和背景樂句的
編曲概念，依序進行詳細說明吧。

間隙樂句的攻略

那麼，就來探討一下間隙樂句吧。

適用於間隙樂句的樂器

間隙樂句和背景樂句各自有適合與不適合的樂器。

間隙樂句是替代主旋律的樂句，因此建議使用和主旋律音域相近的樂器。

也就是說，編排間隙樂句時要以吉他和鋼琴等樂器為主。

雖然也會使用貝斯來展現，但如果想要做出超華麗的編曲，請不要只讓貝斯單獨演奏，而是最好讓貝斯做為吉他或鋼琴的輔助（有關貝斯做為輔助的功能，在 PART 3〈流行樂團合奏篇〉中將會有更詳盡的解說）。

間隙樂句的展現方式

間隙樂句有以下 2 種：
- 間隙較大的過門式樂句
- 間隙剛剛好的樂句

在教材曲中，我們會分別對這 2 種進行說明（間隙較大的過門式樂句比較容易理解，所以我們先從這種談起）。

● 間隙樂句的範例①：間隙較大的過門式樂句
　（引用自教材曲副歌第 7 小節～第 8 小節／第 45 小節 1：04 ～）

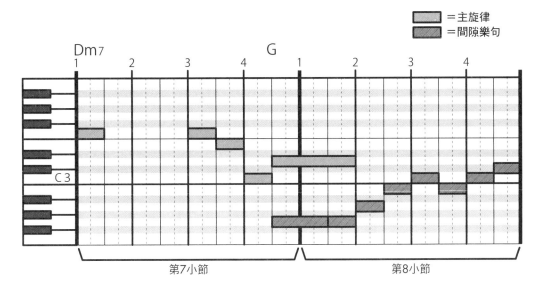

　　這裡是副歌反覆橋段（第 45 小節 1：04 ～）的樂句，以吉他為中心，果斷地使用了華麗的美妙樂句呢。

　　要注意的是，像這樣的過門式樂句常常會有與主旋律的長音相互重疊的段落，因此在聲音的使用方式上需要多加注意、避免衝突。

　　當然，最主要的是重疊音不能是非和諧音，如果可能，也要**盡量避免使用帶有強烈和聲感的三度音**。

　　這是為什麼呢？

• 不建議的範例（參照檔案：Example_PART2_19_Guitar）

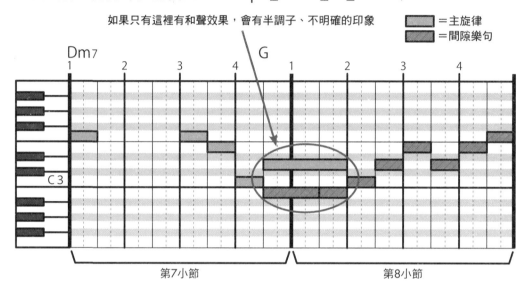

三度疊加的做法本身沒有問題，但在主旋律有長音的狀況下，聽起來就會不小心帶有半調子的三度和聲的感覺。

若是輕率地聽過去可能不會注意到這樣的問題，因此，希望各位可以小心避免這種失誤喔。

值得一提的是，教材曲中是用五度疊加的方式避免了上述的問題（請參考前一頁）。

接著再介紹另一種類型，也就是間隙剛剛好的樂句。

● 間隙樂句的範例②：間隙剛剛好的樂句
（引用自教材曲副歌第 1 小節～第 2 小節／第 39 小節 0：55 ～）

在副歌這裡首先會聽見的是鋼琴的樂句。

像這種間隙剛剛好的樂句，編曲時可以採用**就算接在主旋律後面也不會不協調的樂句**。接在主旋律後面時容不容易接著唱下去，這是得好好考慮的要點喔。

以上，就是有關間隙樂句展現方式的說明。

另外，使用吉他和鋼琴來創作樂句時雖然有某種程度的共通點，但是在演奏、編曲上仍有所差異，我們接下來便稍做說明吧。

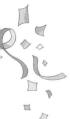

吉他和鋼琴在演奏、編曲上的差異

吉他的間隙樂句

說到吉他的特徵,不外乎是圓滑奏(legato,推弦、滑弦、垂勾弦)和滑奏(glissando)。

運用這些演奏法,就能呈現出鋼琴所沒有的、專屬於吉他的豐富表情。

在創作樂句時,也請一併考慮這些演奏法吧。

當決定編曲想要呈現亮麗鮮明的效果時,**大多會彈奏中音域的單音**(雖然下段將介紹,有時也會和鋼琴一樣在樂句開頭處稍微利用和聲疊音方式來呈現)。

鋼琴的間隙樂句

用鋼琴來彈奏間隙樂句時,有在樂句開頭處彈奏和弦、和只重疊著樂句彈奏這 2 種方式。

後者的方式並不限於彈奏單音而已,盡情使用八度音齊奏(octave unison)也是華麗編曲的必備基本手法。

請參考下一頁的鋼琴卷軸範例,試著確認一下吧。

● 在樂句開頭處彈奏和弦（參照檔案：Example_PART2_20_Piano）

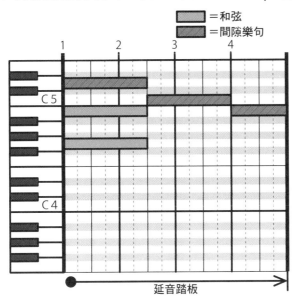

● 只重疊著樂句彈奏（參照檔案：Example_PART2_21_Piano）

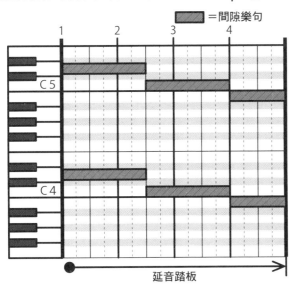

背景樂句的攻略

接下來，我們來看看背景樂句的製作方式吧。

適用於背景樂句的樂器

背景樂句需要避免妨礙主旋律，音域最好能與主旋律保持一定距離。

因此，低音部的貝斯可說是最適合的樂器。

雖然使用吉他做為背景樂句的編曲也十分常見，但是那種情況下的音域分配就變得很重要。

考量到吉他的音色和音域特色，最好能盡量適合往中音域以下發展（如果主旋律的音域夠高，中音域以上也並非完全不行）。

至於鋼琴，由於特色在於音域很廣所以配置在哪個音域都可以，但一旦考慮到和其他樂器的搭配，鋼琴右手所彈奏的音域就需要盡量避免重疊。

尤其需要注意的是，得避免和吉他的音域過度重疊（在 PART 1 曾介紹過喔）。

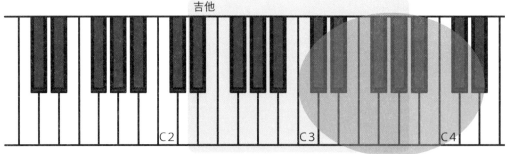

吉他

C 2　　　C 3　　　C 4

為避免重疊而轉向高音域 ------▶ 鋼琴右手的彈奏區域

　　這樣一來，鋼琴難免會和主旋律的音域有一定程度的重疊，因此在進行這種情形的華麗編曲時，只好反過來盡量減少鋼琴的動態以達到平衡。

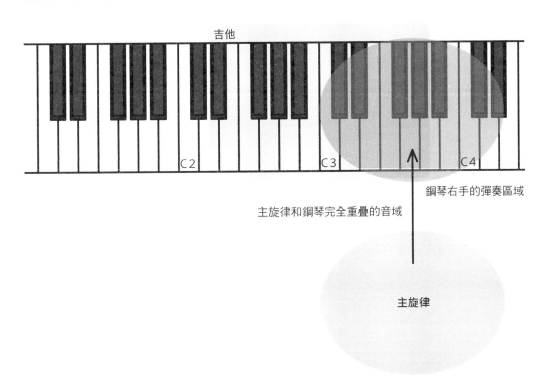

吉他

鋼琴右手的彈奏區域

主旋律和鋼琴完全重疊的音域

主旋律

　　整理一下上述的說明，在歌曲的背景中，貝斯的動態是最大的，其次是吉他，再來是鋼琴……像這樣的編曲配置，是我最推薦的（當然偶爾還是會有例外啦）。

　　那麼，接下來我們終於要介紹如何具體展現出背景樂句了。

背景樂句的展現方式

　　背景樂句的展現，是介於旋律與伴奏之間。

　　在製作背景樂句時，建議參考下面這張聚焦度控制表，好達到最佳效果。

● 聚焦度控制表

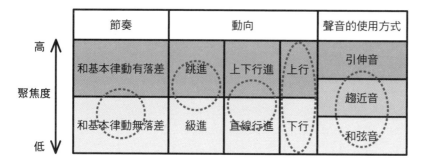

　　進一步來說，**如果用一句話來說明的話，旋律和伴奏之間的背景樂句就是分解和弦（arpeggio）。**

　　在這裡所提到的分解和弦，不單是指鋼琴或吉他的分解和弦彈奏法，也包含了用貝斯彈奏的和弦分解。

　　換句話說，也可以稱做是和弦的分解音演奏（將和弦的構成音一個個拆開來彈奏）。

　　因為是將和弦的構成音一個個拆開來彈奏，所以可以同時帶有動向感、又不致過度醒目。

　　請參考右頁的譜例。這是貝斯在副歌高潮處演奏的樂句。

　　在此貝斯甚至使用高把位（high fret）彈奏，使樂句顯得活力四射，充分提升了聚焦度。但因為這個樂句中所使用的都是和弦音，所以並不會妨礙主旋律。

• 加入背景樂句的範例①：直線行進（貝斯）
（引用自教材曲副歌第 13 小節～第 14 小節／第 51 小節 1：13 ～）

PART2

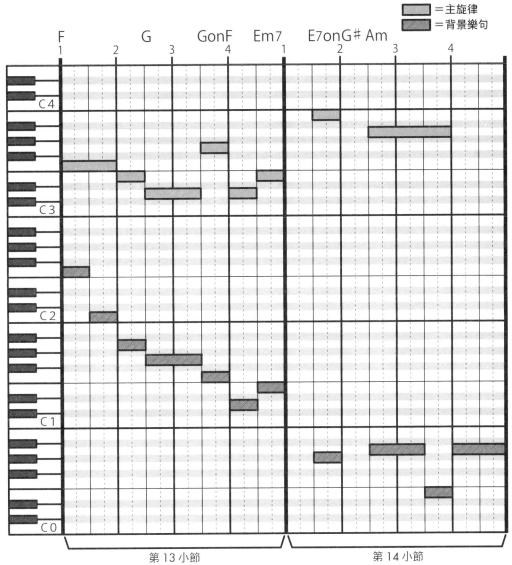

像這樣，使用和弦音做為分解和弦的樂句，是製作背景樂句
的基本做法。

分解和弦的展現方式

分解和弦的展現方式有 2 種。一種做法是，除了朝單一方向直線行進的分解和弦之外、也加入些許上下行進的演奏。這樣一來，就不再只是單調的分解和弦，而成為更具旋律性的樂句。

●加入背景樂句的範例②：上下行進（貝斯）
（引用自教材曲副歌第 12 小節／第 50 小節 1：12～）

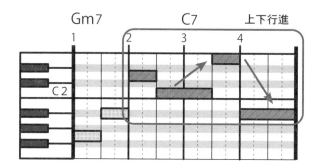

另一種做法是，導入非和弦音做為連結音。儘管樂句是以和弦音為核心，但同時也加入了部分的趨近音做為點綴，如此便能夠稍微淡化分解和弦的存在感。

●加入背景樂句的範例③：趨近音（吉他）
（引用自教材曲副歌第 11 小節／第 49 小節 1：10～）

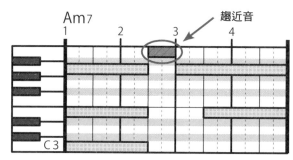

鋼琴和弦的最高音（top note）

在此暫時不討論樂句，先對鋼琴的和弦聲位（voicing）做些簡單的介紹吧。

進行鋼琴編曲時，最好留意和弦的最高音，並對和弦聲位做出合理的編排。要是不能將鋼琴和弦的最高音巧妙地銜接起來，聽起來就會缺乏連貫性而給人散亂的印象。

在譜例中，由於和弦的最高音與根音幾乎相同，所以形成了流暢的和弦動向。

- 鋼琴和弦最高音的範例①：
（引用自教材曲副歌第 13 小節～第 14 小節／第 51 小節 1：13～）

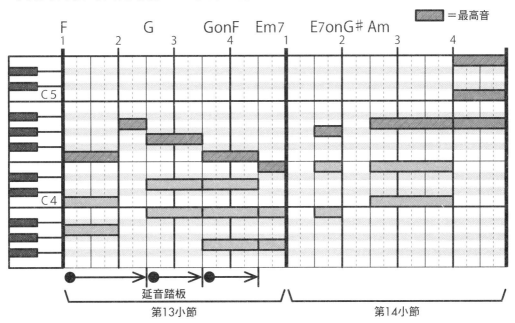

※ 左手彈的是和弦根音的八度音齊奏（octave unison）

另外，在變換和弦時需保留和弦間的共同音，如果沒有共同音時則可以採用最接近的構成音，這也是將最高音的移動盡量維持在最小範圍內的有效做法。

● 鋼琴和弦最高音的範例②：
（引用自教材曲主歌第 1 小節～第 2 小節／第 15 小節 0：20 ～）

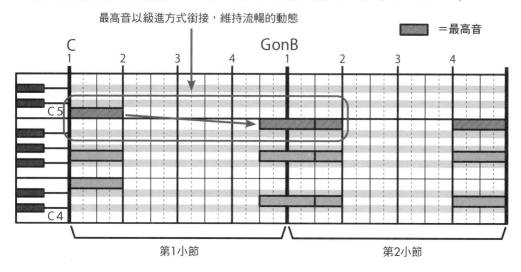

第1小節　　　　　　　　　　　　　　第2小節

適合可哼唱樂句的吉他彈奏法

　　用吉他彈奏可哼唱樂句時，除了 PART 1 所介紹的爵士和弦（參見 P.62）之外，省略根音的和弦聲位（voicing）也非常實用。與開放和弦和封閉和弦這類完整和弦（full chord）的差異在於，可以自由任意地排列自己喜歡的和弦聲位。

　　如果能參考一下鋼琴右手彈奏的和弦聲位，我想會比較容易理解。

　　下面將要介紹的是省略根音的和弦聲位。

省略根音的和弦聲位

　　省略了根音的和弦聲位是以吉他的第 2 弦到第 4 弦為主。如先前所提到的，這種和弦聲位的變化相當自由，非常適合可哼唱樂句的編曲。正因同一個和弦可以有複數的把位（position，指和弦轉位），所以能夠多重組合做出靈活的動態變化。

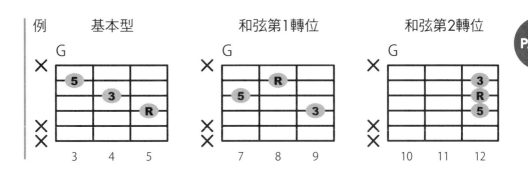

教材曲解說 樂句分析篇

那麼，接下來我們就透過譜例一口氣公開教材曲中所使用的可哼唱樂句吧！

雖然有些樂句在先前已經介紹過了，但我們還是再把整個譜例重新分析一遍，進一步理解曲中的各種樂句是如何展現的吧。

★ 2 種間隙樂句的使用區別
★ 背景樂句的聚焦度的整理
★ 吉他、鋼琴在演奏和編曲上的差異
★ 各樂句該用哪些樂器來演奏

請注意！

Full Score ☆♪（音程樂器的樂句——可哼唱樂句篇）

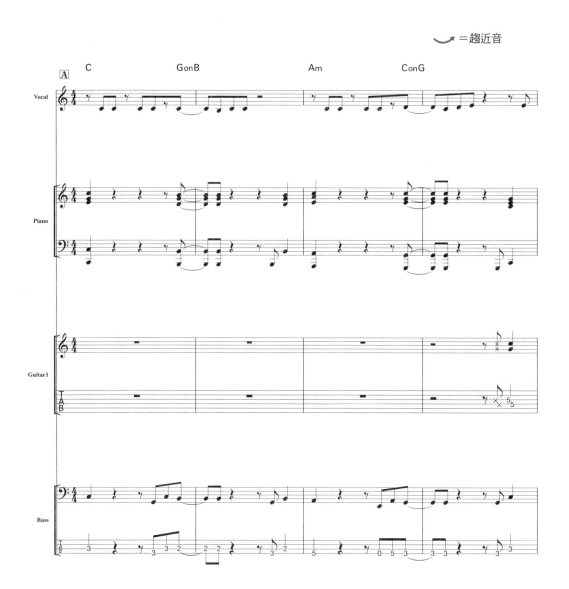

作詞：石田剛毅　作曲：石田剛毅、熊川浩孝

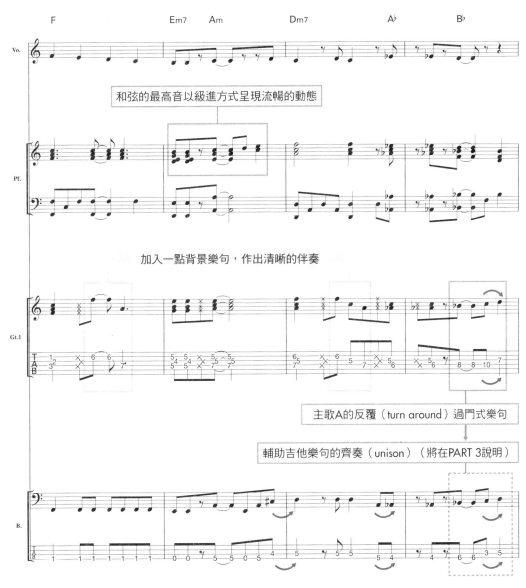

和弦的最高音以級進方式呈現流暢的動態

加入一點背景樂句，作出清晰的伴奏

主歌A的反覆（turn around）過門式樂句

輔助吉他樂句的齊奏（unison）（將在PART 3說明）

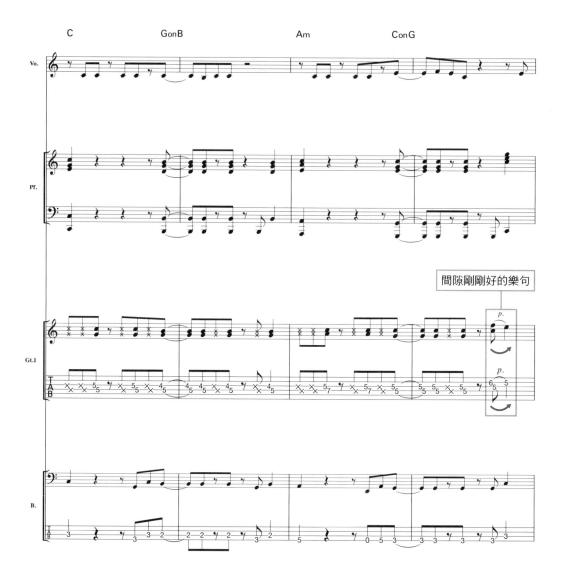

間隙剛剛好的樂句

PART2

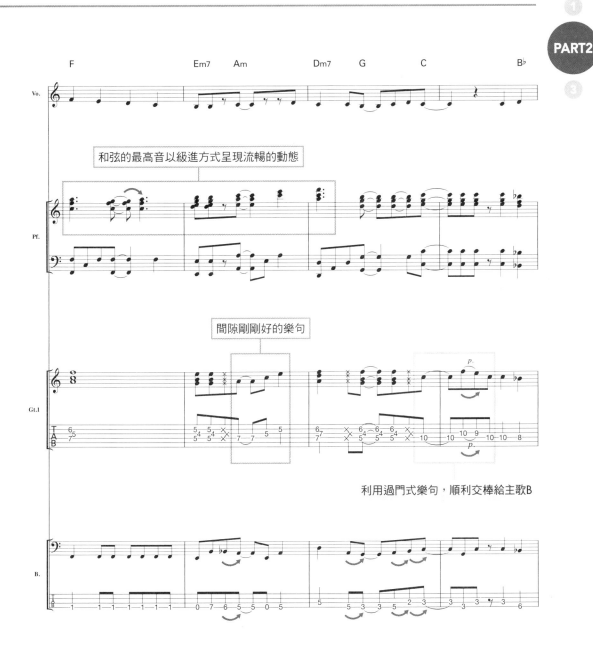

和弦的最高音以級進方式呈現流暢的動態

間隙剛剛好的樂句

利用過門式樂句，順利交棒給主歌B

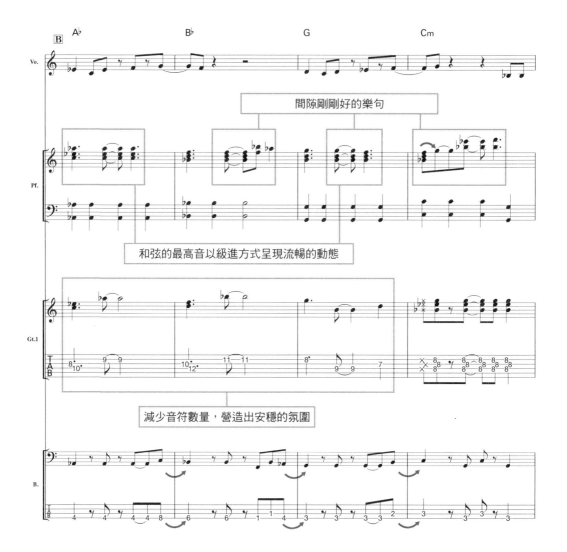

間隙剛剛好的樂句

和弦的最高音以級進方式呈現流暢的動態

減少音符數量，營造出安穩的氛圍

PART2

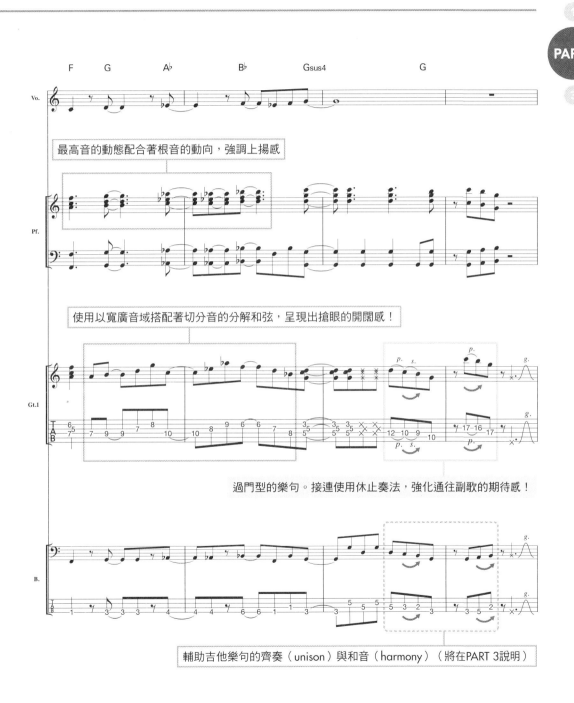

最高音的動態配合著根音的動向，強調上揚感

使用以寬廣音域搭配著切分音的分解和弦，呈現出搶眼的開闊感！

過門型的樂句。接連使用休止奏法，強化通往副歌的期待感！

輔助吉他樂句的齊奏（unison）與和音（harmony）（將在PART 3説明）

117

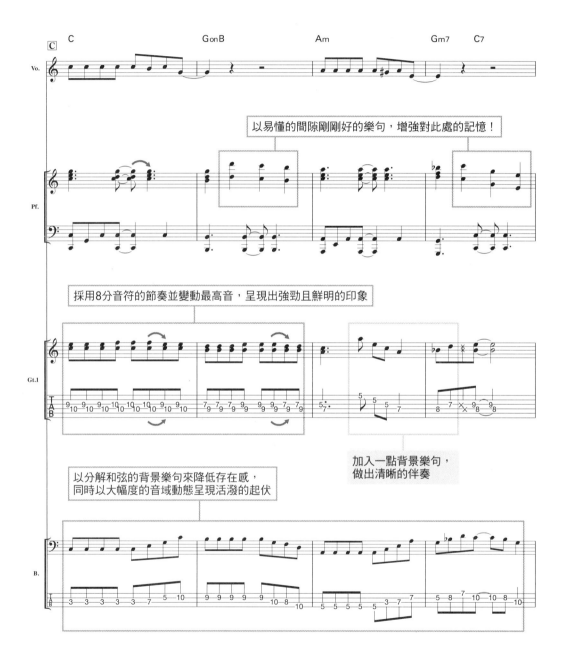

以易懂的間隙剛剛好的樂句，增強對此處的記憶！

採用8分音符的節奏並變動最高音，呈現出強勁且鮮明的印象

加入一點背景樂句，
做出清晰的伴奏

以分解和弦的背景樂句來降低存在感，
同時以大幅度的音域動態呈現活潑的起伏

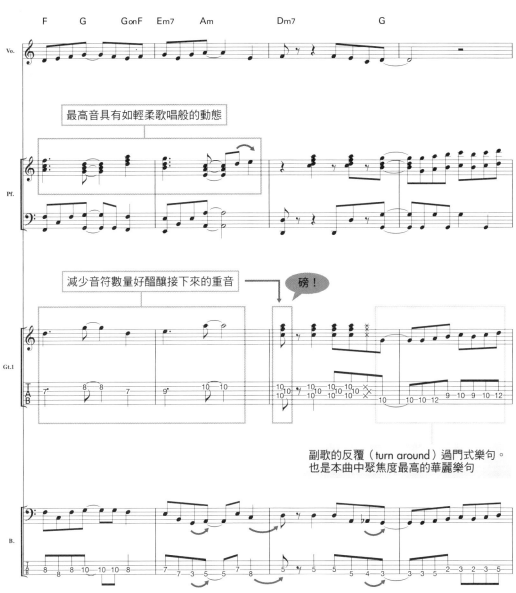

最高音具有如輕柔歌唱般的動態

減少音符數量好醞釀接下來的重音

磅！

副歌的反覆（turn around）過門式樂句。
也是本曲中聚焦度最高的華麗樂句

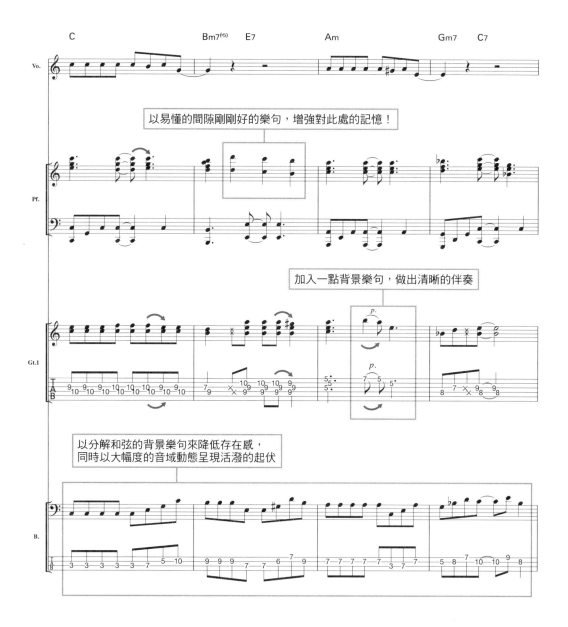

PART2

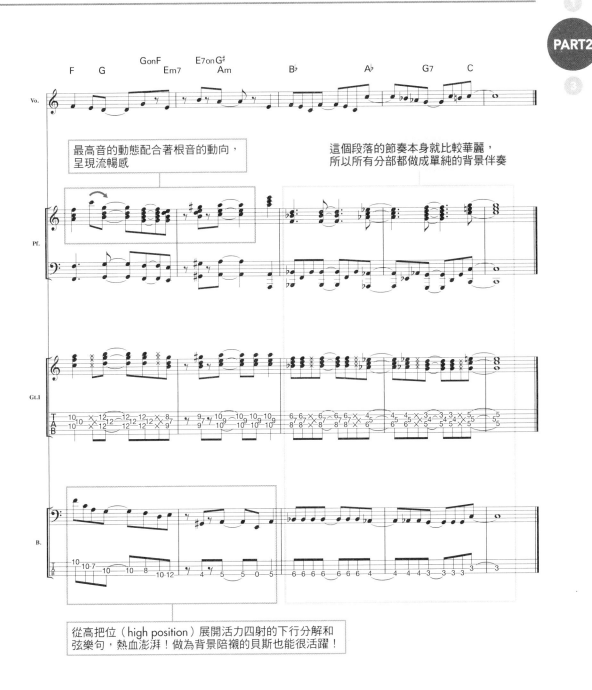

最高音的動態配合著根音的動向，
呈現流暢感

這個段落的節奏本身就比較華麗，
所以所有分部都做成單純的背景伴奏

從高把位（high position）展開活力四射的下行分解和
弦樂句，熱血澎湃！做為背景陪襯的貝斯也能很活躍！

鼓組過門

在〈可哼唱樂句篇〉中的壓軸，要談的是鼓組過門。

鼓組不是音程樂器，所以不能像鋼琴、吉他、貝斯般演奏出旋律。但其實鼓組的過門橋段，還是有可能呈現出可哼唱的樂句。

接下來，就和大家解說編排可哼唱的鼓組過門時的考量。

先從思考基本律動開始

不同於節奏類型的基本律動，鼓組過門也自有一套基本律動。

與其先猶豫要從哪個鼓組分部打起，首先應從合乎基本律動的節奏開始探討起。

就先從副歌反覆橋段的過門為例來說明吧。

• 引用自教材曲副歌第 7 小節～第 8 小節（第 45 小節 1：04～）

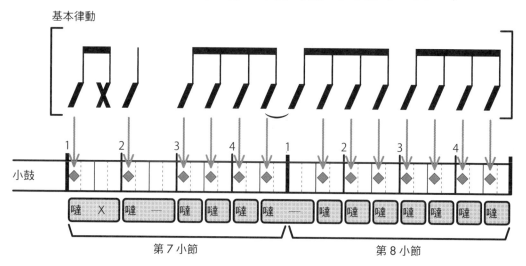

　　順帶一提，過門的律動其實並不一定要和基本律動打在同樣的位置上。

　　要是太過於在意、受限於基本律動的位置，反而難以創作出新穎有趣的過門。

　　如果不是重音，那麼就算打在基本律動以外的位置也 OK。

● 引用自教材曲副歌第 7 小節〜第 8 小節（第 45 小節 1：04 〜）

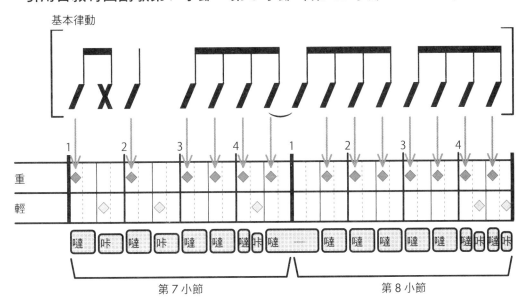

第 7 小節　　　　　　　　　第 8 小節

鼓組分部的分配

　　決定好節奏以後，就來拆成各個鼓組分部吧。

　　鼓組分部的選用標準是，「**決定樂句要有什麼樣的動向**」。就像在控制聚焦度的段落中所提過的，最好能加以參考、組成鼓組過門的範例。

　　這裡，將會分別介紹 3 組由相同節奏做成、但聚焦度各有不同的過門。

　　接下來，便針對副歌反覆橋段的節奏進行解說。

●聚焦度低的範例（參照檔案：Example_PART2_22_Drums）

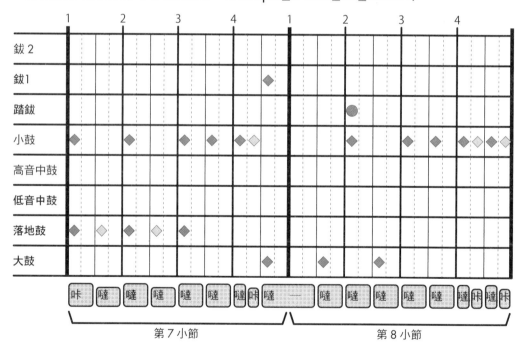

　　這個範例是以小鼓、落地鼓、大鼓為主的過門，動向的移動較少，所以聚焦度較低。

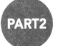

● 聚焦度中等的範例（參照檔案：Example_PART2_23_Drums）

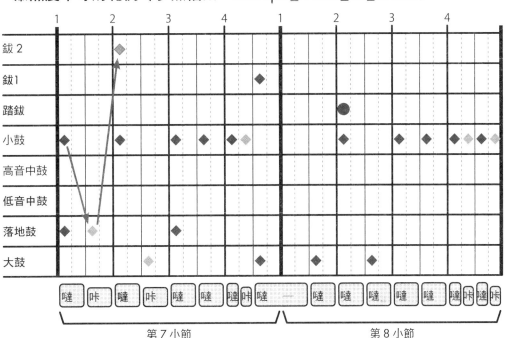

　　這個範例由於在第 7 小節的第 2 拍加入了鈸，強化了動向的
發展幅度，聚焦度因此稍微上升了一些。

　　另外，鈸和小鼓同時響起也有強調重音的效果。

　　像這樣同時敲響鈸和小鼓，在想要做出活力四射的過門時相
當有效，所以最好記住這個訣竅喔！

●聚焦度高的範例（引用自教材曲副歌第 7 小節〜第 8 小節／
第 45 小節 1：04〜）

加入中鼓後，更增添上下行進的動向，提升了樂句的聚焦度。
這個範例是教材曲中實際使用的樂句。

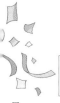

教材曲解說 鼓組過門篇

那麼,在此我們就來解說教材曲中所使用的鼓組過門吧。

在這裡所介紹的過門雖然非常活力四射,但也請注意主歌 A 銜接橋段中比較短的過門樂句。

★各個過門的聚焦度差異
★隨著鼓組分部的移動所產生的高低動向
★過門在不同於基本律動的位置上的呈現方式

請注意!

Full Score ☆♪（鼓組過門——可哼唱樂句篇）

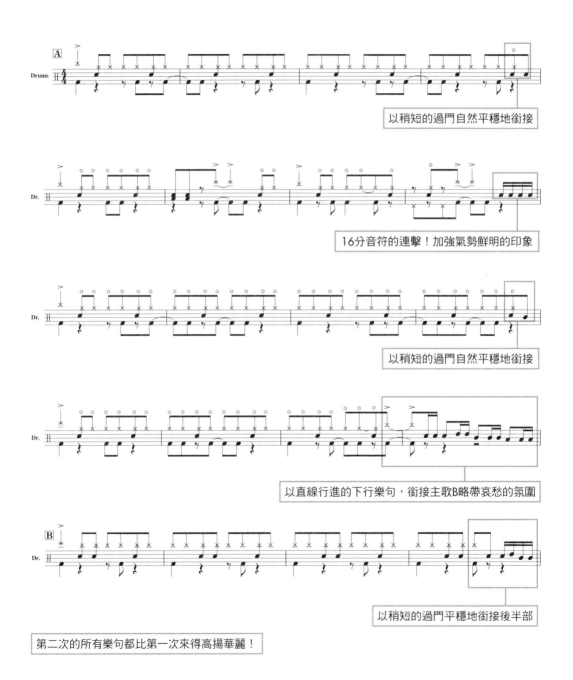

以稍短的過門自然平穩地銜接

16分音符的連擊！加強氣勢鮮明的印象

以稍短的過門自然平穩地銜接

以直線行進的下行樂句，銜接主歌B略帶哀愁的氛圍

以稍短的過門平穩地銜接後半部

第二次的所有樂句都比第一次來得高揚華麗！

作詞：石田剛毅　作曲：石田剛毅、熊川浩孝

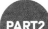

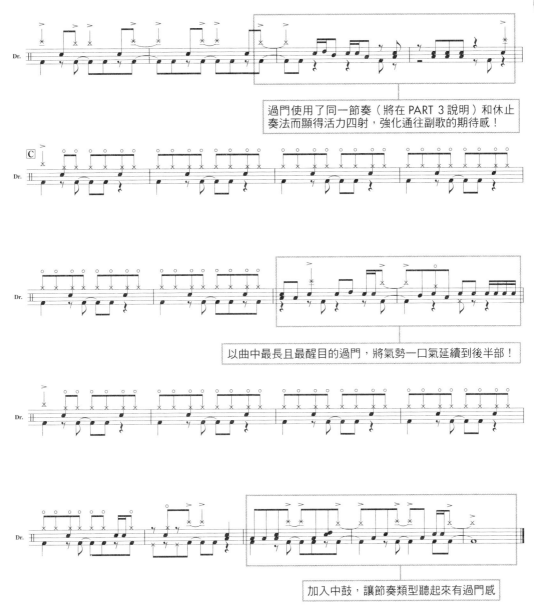

過門使用了同一節奏（將在 PART 3 說明）和休止
奏法而顯得活力四射，強化通往副歌的期待感！

以曲中最長且最醒目的過門，將氣勢一口氣延續到後半部！

加入中鼓，讓節奏類型聽起來有過門感

PART 3
流行樂團合奏篇

好的！最後的〈流行樂團合奏篇〉終於要揭幕了！

為了讓在 PART 2 中所學會的可哼唱樂句能更有效地分布在全曲中，我將進一步介紹「綜效（synergy）」和「優先性（priority）」這 2 種概念，讓各位更容易理解流行樂團合奏（ensemble）的方法。

其實，這個 PART 才是我最想傳授給各位的「超華麗流行樂團編曲的精髓」。

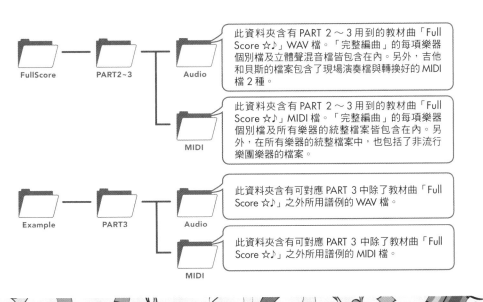

此資料夾含有 PART 2～3 用到的教材曲「Full Score ☆♪」WAV 檔。「完整編曲」的每項樂器個別檔及立體聲混音檔皆包含在內。另外，吉他和貝斯的檔案包含了現場演奏檔與轉換好的 MIDI 檔 2 種。

此資料夾含有 PART 2～3 用到的教材曲「Full Score ☆♪」MIDI 檔。「完整編曲」的每項樂器個別檔及所有樂器的統整檔案皆包含在內。另外，在所有樂器的統整檔案中，也包括了非流行樂團樂器的檔案。

此資料夾含有可對應 PART 3 中除了教材曲「Full Score ☆♪」之外所用譜例的 WAV 檔。

此資料夾含有可對應 PART 3 中除了教材曲「Full Score ☆♪」之外所用譜例的 MIDI 檔。

FullScore — PART2~3 — Audio / MIDI

Example — PART3 — Audio / MIDI

合奏的彙整方式

終於來到了最終章，PART 3〈流行樂團合奏篇〉即將開始。

透過活用在 PART 2〈可哼唱樂句篇〉中所介紹的知識，就已經讓你的樂團編曲比先前更加帥氣，開始綻放出華麗的光芒了吧。

不過，到目前為止，我們還不過只是把各項樂器分開來玩耍而已。

在 PART 3 中，將會學習如何有效地將各項樂器組合起來，扎實達成讓樂團編曲更具效果的目標！

綜效和優先性

關於合奏（ensemble）的製作，有很重要的概念。

那就是這 2 項：
- **綜效**（synergy）
- **優先性**（priority）

我將逐一進行說明。

綜效

綜效（synergy）直譯的話，意思是「加乘作用」。

所謂的加乘作用，是指某項要素在和其他要素融合之後，會產生超過單一要素以上的效果。

就編曲來說，多項樂器分部在經過組合之後，也能產生加乘的效果。

如果以數學來說，可說是乘法的概念吧。

優先性

所謂的優先性（priority），是指「優先順位」。

個別樂器的樂句雖然非常完美，但將分軌疊加之後，整體聽起來卻顯得混亂……。碰上這種情況時，套用優先性的方法加以整理後就能解決。

如果以數學來說，當然就是除法的概念囉。

正因如此，我將要介紹把這 2 種概念套入樂曲中具體使用的方法。

透過綜效提高華麗感

綜效是乘法，所以我們將各項樂器分部組合在一起時，聚焦度會比單一樂器更明顯提高許多。

如果能夠將在 PART 2 中做成的華麗樂句好好地加以組合，可是會大大地提升華麗感呢！

反過來說，如果是對背景樂句做這種處理，反而會變得太過醒目，得到反效果。

只有間隙樂句、而且是想要在全曲中聽起來最具華麗感的樂句，才適合使用喔（尤其是過門式樂句最合適）。

可呈現出綜效效果的方式，有以下 3 種：
● **齊奏**（unison）
● **合音**（harmony）
● **同一節奏**

齊奏（Unison）

就從最單純的齊奏開始說明吧。

請參考右頁的譜例。

這是大家熟悉的副歌反覆橋段的樂句。

是非常驚人（？）的 5 個八度音齊奏（octave unison）！

音高從低音往上算起，依序排列如下：

貝斯 → 吉他 2 → 吉他 1 → 鋼琴右手（八度音）

說得簡單直白一點，可以將齊奏理解成：重複的八度音愈加愈多、最後組合成氣派的厚重音響。

● 齊奏（引用自教材曲副歌第 7 小節～第 8 小節／第 45 小節 1：04～）

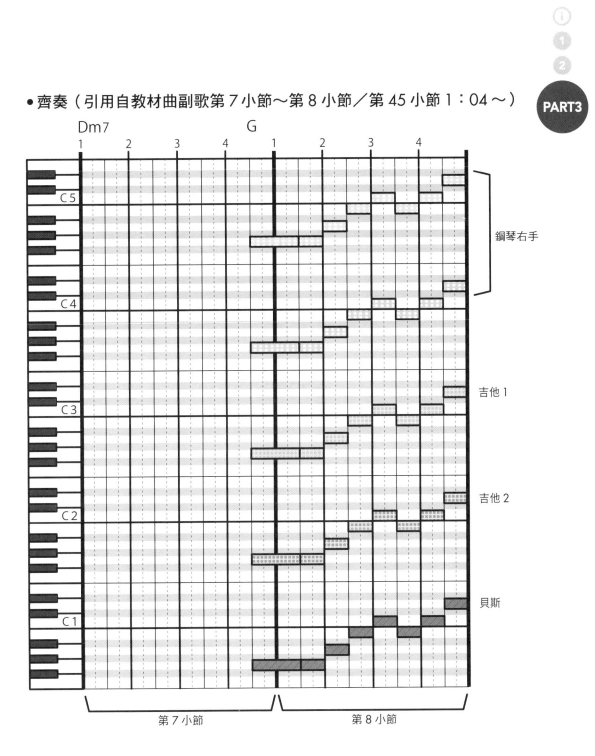

合音（Harmony）

接下來是合音的部分。

- 平行合音（參照檔案：Example_PART3_1_Phrase ／左 和
 Example_PART3_2_Phrase ／右）

- 反向合音（參照檔案：Example_PART3_3_Phrase ／左 和
 Example_PART3_4_Phrase ／右）

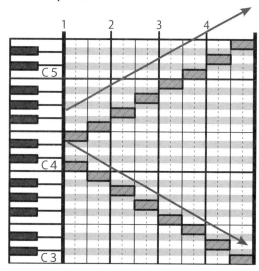
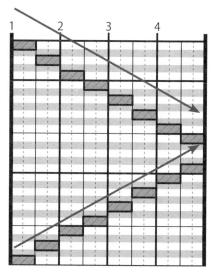

加入合音後，更能襯托出樂曲的鮮明色彩。

如果粗略地分類，合音可分成平行和反向這 2 種類型。所謂的平行是指，2 組旋律都朝著同一方向行進；而反向則是指，2 組旋律各自朝著相反方向行進。值得一提的是，人聲的合音以平行的居多。

其他還有，只有單方採取斜向行進的類型。

這種編曲方式由於比較成熟，所以或許和「超華麗流行樂團編曲」的目標會稍微有些出入（這只是我個人的看法）。

● **單方斜行（參照檔案：Example_PART3_5_Phrase ／左 和 Example_PART3_6_Phrase ／右）**

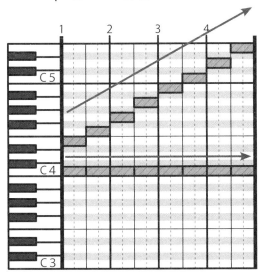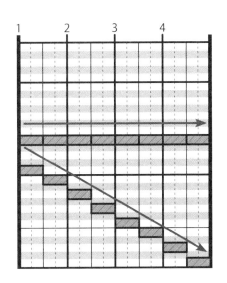

樂器的選擇

進行合音處理時，最好能盡量以音色特質相近的樂器相互組合。

當然啦，吉他與吉他的組合能呈現出最美妙的合音效果。

其次是吉他和貝斯的組合。

反過來說，像是吉他和鋼琴這 2 種樂器的音色差異非常大，樂音較難完美地融合為一，所以比較不推薦（不過，如果是用鋼琴疊上相同樂句以做為主要樂句的補強，這種做法是可行的）。

　　那麼，接著就從教材曲中擷取出平行合音和反向合音的範例來做介紹。

●平行合音（引用自教材曲主歌 A 第 8 小節／第 22 小節 0：30 ～）

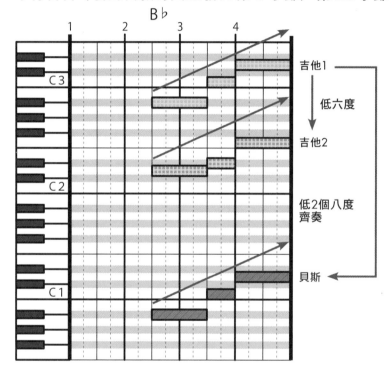

　　在這裡，2 把吉他構成了六度的合音，貝斯則是在比吉他 1 低 2 個八度的位置進行齊奏。

　　如此一來，吉他 1 做為主要樂句、吉他 2 做為合音的整體效果就相當明顯。

　　如果沒有貝斯的分部，便很難分辨到底哪一把吉他才是合音，彼此的定位區別會有些曖昧不清。

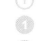
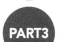

●反向合音（引用自教材曲主歌 B 第 8 小節／第 38 小節 0：54 ～）

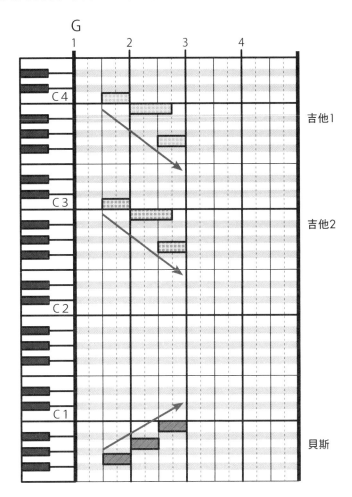

在這裡 2 把吉他採取齊奏的下行，貝斯則是在大約低 2 個八度的位置彈奏著上行樂句。

相較於 2 把吉他以平行呈現出明顯的主副關係，反向的貝斯聽起來就像是獨立的樂句，所以由這 3 個分部組成的合奏整體，可說是聚焦度極高。

另外，鋼琴的左手是彈奏和貝斯相同的樂句，右手也是跟著吉他的樂句來彈奏；但因為鋼琴在這裡只是做為 3 個分部（2 把吉他和 1 把貝斯）的補強，所以就先省略不多做介紹。

同一節奏

本書所謂的「同一節奏」，是指所有樂器分部同時演奏相同的節奏。

這是個能讓樂曲聽起來強而有力的有效技巧。

不過，這種編曲手法的效果非常強烈，因此需要避免使用過度（就像一年到頭都在耍帥的人，應該只會讓人感到厭倦吧？笑）。1 個段落中大概使用 1 ～ 2 次就已經很足夠了。

● 同一節奏（引用自教材曲主歌 B 第 8 小節／第 38 小節 0：54 ～）

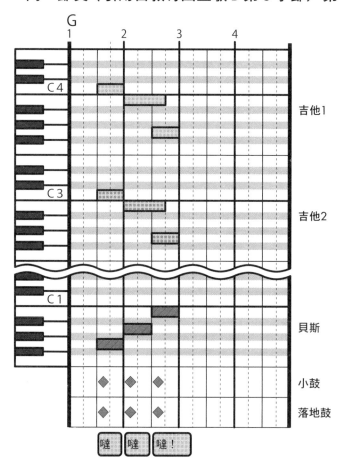

在這個譜例中已經出現了反向合音呢。

其實這個樂句不只是反向合音，同時也是同一節奏的樂句。不只是音程樂器，鼓組（小鼓、落地鼓）也都同時敲擊了相同的節奏。

而且，透過填補這樣的樂句，緊接在後的副歌也會跟著產生強而有力的印象。

教材曲解說 綜效篇

好了，又到了各位熟悉的教材曲整體解說的單元。

請特別注意齊奏、合音、同一節奏個別的使用方法，分別會帶來什麼樣的效果喔。

★齊奏、合音、同一節奏的使用區別

★樂器的組合

請注意！

Full Score ☆♪（綜效——樂團合奏篇）

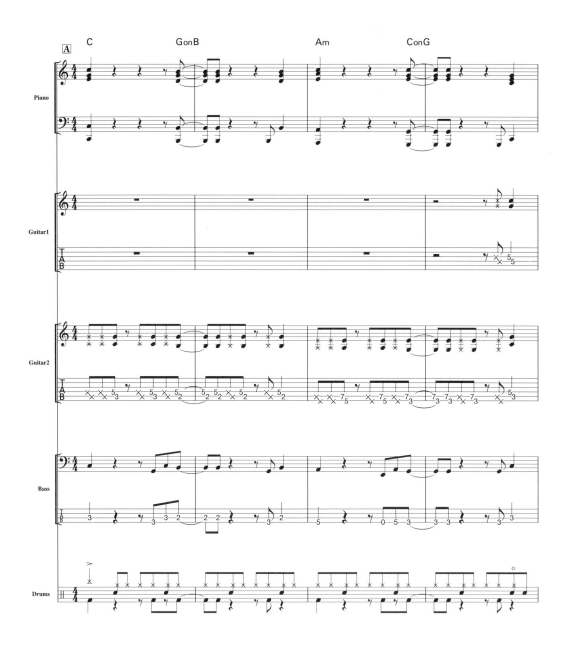

作詞：石田剛毅　作曲：石田剛毅、熊川浩孝

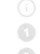

PART3

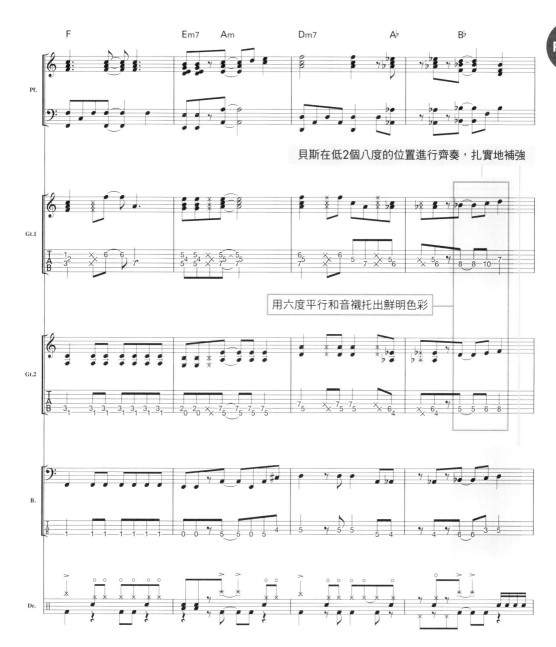

貝斯在低2個八度的位置進行齊奏，扎實地補強

用六度平行和音襯托出鮮明色彩

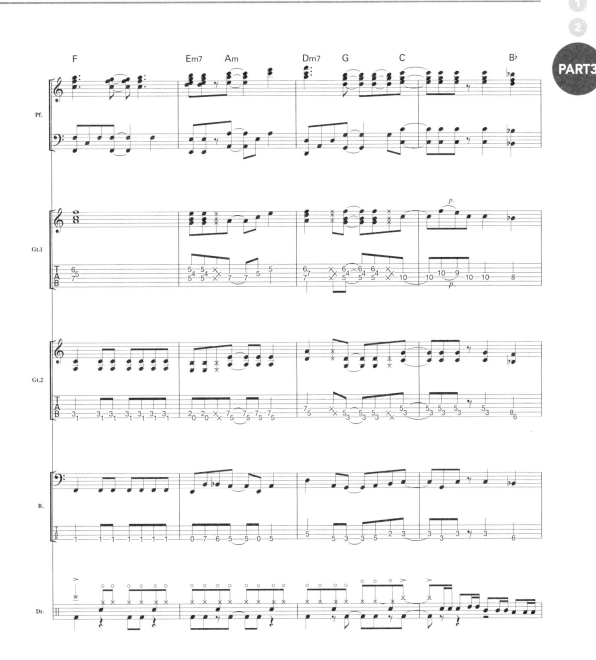

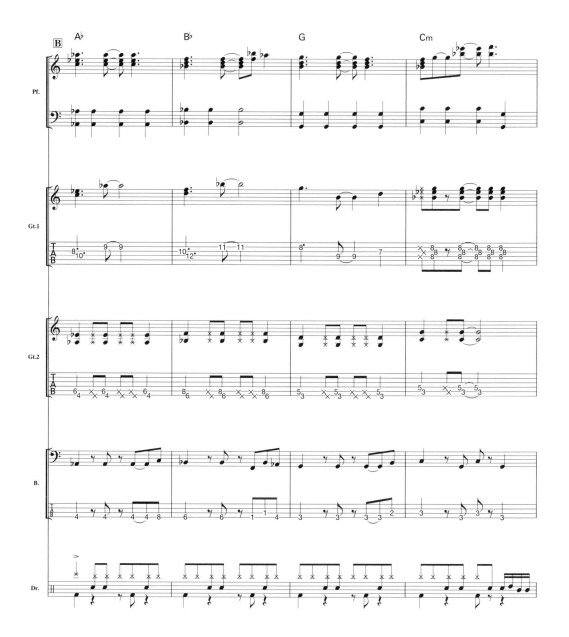

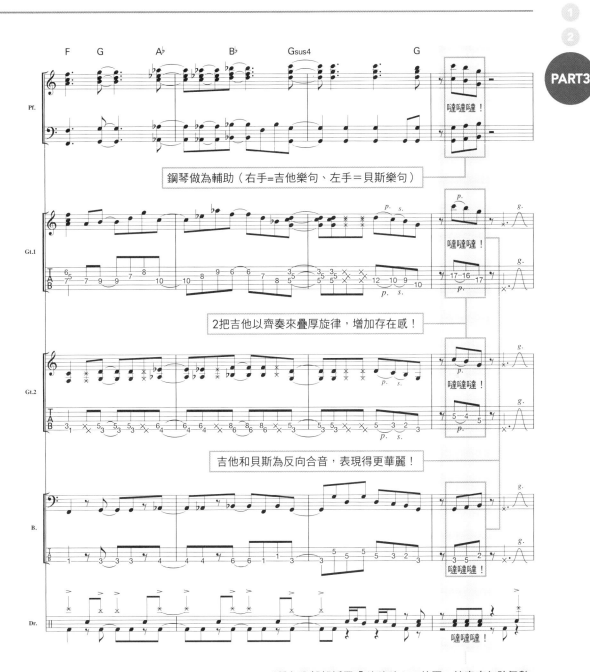

鋼琴做為輔助（右手=吉他樂句、左手＝貝斯樂句）

2把吉他以齊奏來疊厚旋律，增加存在感！

吉他和貝斯為反向合音，表現得更華麗！

所有分部都採用「噠噠噠！」的同一節奏來加強氣勢

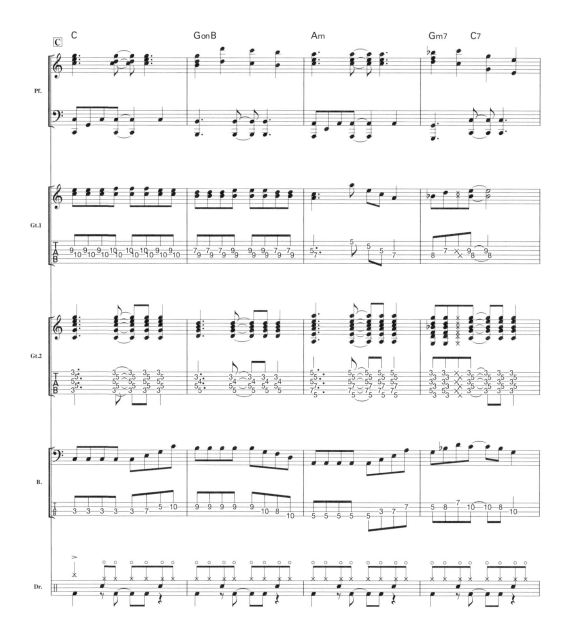

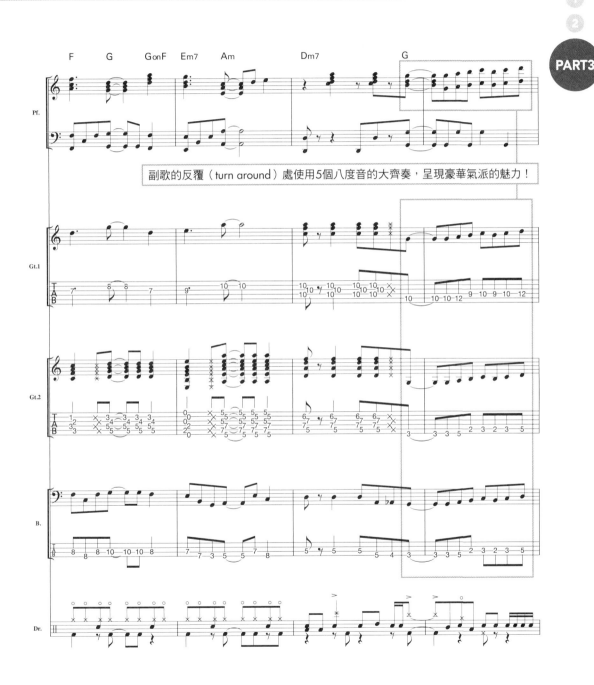

副歌的反覆（turn around）處使用5個八度音的大齊奏，呈現豪華氣派的魅力！

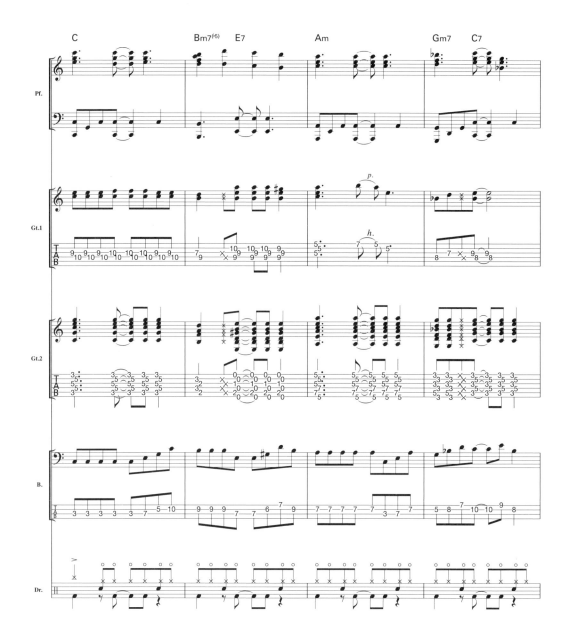

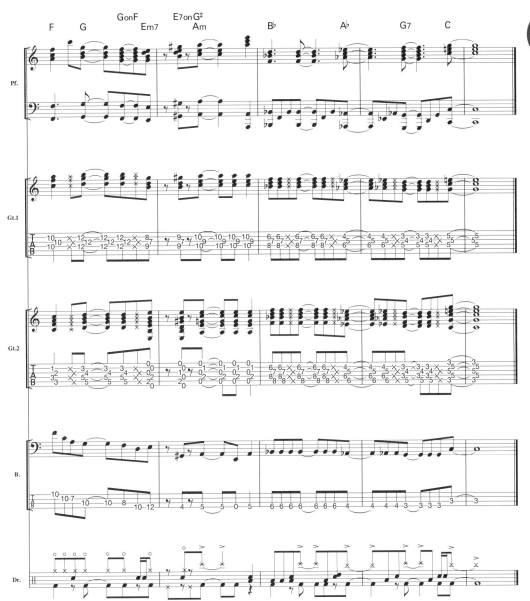

清楚確立優先性

　　接下來要說明優先性，也就是指，有意識地決定好要強調哪個分部的樂器，並進一步整理出聚焦度的排序。

　　基本上，聚焦度的排序在整首曲子中並非是經常固定不變的。應該這麼說，「**視不同情況加以變化，才能給人亮麗豐富的印象**」。如下圖所示，要是能先計畫好聚焦度排序的大致變化，就會更容易整理喔（或許整理成筆記也是個好方法）。

● 聚焦度排序的變化（引用自教材曲副歌第 1 小節～第 4 小節 /0：55～）

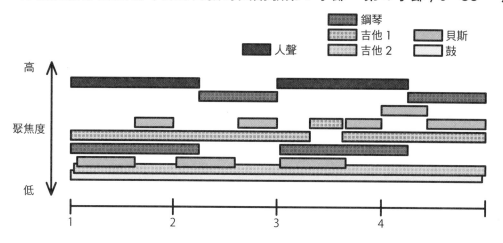

聚焦度排序的整理方法

　　在整理聚焦度的排序時，基本上要以**負向（減法）邏輯來思**考。

　　這是因為，要是無條件地持續增加高優先性分部的聚焦度，

最後就會超過主旋律的聚焦度。如下方圖例所示，第 2 聚焦
度如果繼續提高，便會超越主旋律。

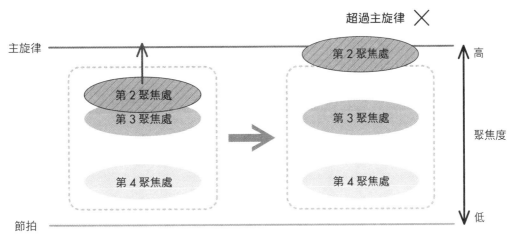

不是將高優先性分部的聚焦度調高，而是要將低優先性分部
的聚焦度降低。

透過這樣的調整，高優先性分部的聚焦度就能相對地獲得提
升（因為第 2 ÷ 第 3 後結果會變大！）。

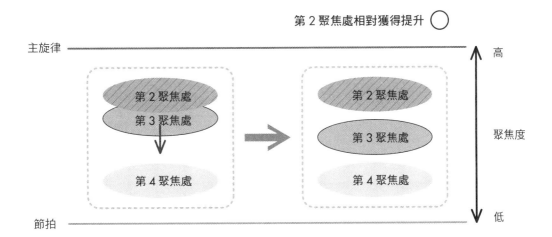

吉他和貝斯的優先性實例

接下來，我會點出一般常見的錯誤（有音樂檔示範），並具體說明該如何微調聚焦度，好讓優先性更明確。

- 貝斯樂句（引用自教材曲副歌第 12 小節／第 50 小節 1：12～）

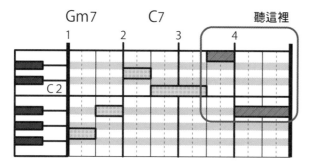

這個樂句的特徵是從第 3 拍的反拍起進行了三度音（3rd）→七度音（7th）的動向，這 2 個音是這個小節中最有味道的地方，可說是值得一聽的重點啊。

對於這樣子的演奏，吉他部分可以安排類似下面這樣的樂句。

- 吉他樂句的範例（參照檔案：Example_PART3_7_Guitar）

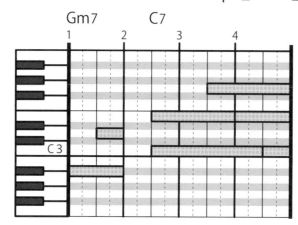

使用了和弦音的分解和弦，乍聽之下還不賴吧（尤其是單就吉他來說）。但是，試著和貝斯並列在一起後，卻會出現如下方譜例的狀況。

- 試著並列吉他和貝斯（參照檔案：Example_PART3_7_Guitar 和教材曲第 50 小節 1：12 ～的貝斯）

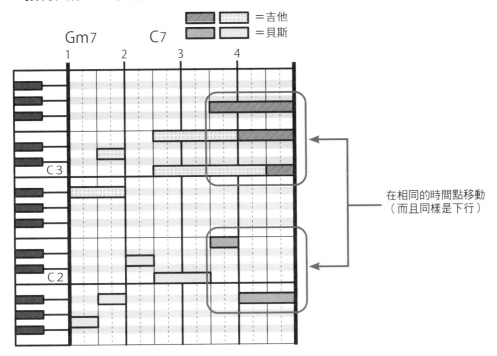

吉他和貝斯形成了非常類似的動態。也因此，導致吉他和貝斯雙方的優先性變得不太明顯。

所以，在教材曲中，吉他是採用長音伴奏，好襯托出貝斯的優先性（參見 P.172 第 4 小節）。

我還會再介紹其他幾種微調範例。接下來是吉他的高優先性的範例。

- 吉他樂句（引用自教材曲主歌 A 第 15 小節～第 16 小節／第 29 小節 0：41 ～）

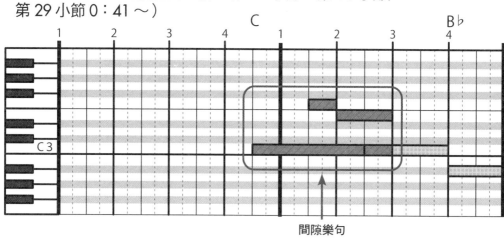

間隙樂句

請注意這個延伸到主旋律中的間隙樂句。

這是銜接主歌 B 的重要過門式樂句，也可說是吉他在主歌 A 中最盡情展現的重要部分。

因此，在這種情況下，貝斯可用下面這種方式帶入。

- 貝斯樂句的範例（參照檔案：Example_PART3_8_Bass）

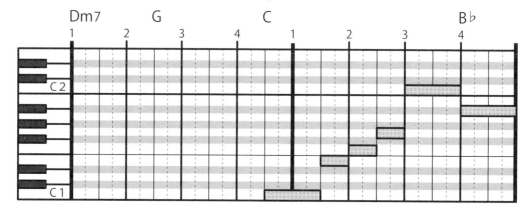

果然，單獨聆聽貝斯時，都覺得效果很不錯啊。

不過……還是試著和吉他並列在一起聽聽看吧。

●試著並列貝斯和吉他（參照檔案：Example_PART3_8_Bass 和 教材曲第 29 小節 0：41 ～的吉他）

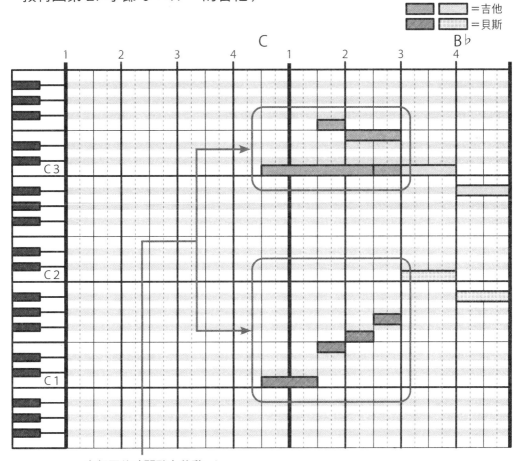

在相同的時間點上移動

在相同的時間點上，貝斯和吉他做出了一模一樣的行進動態。果然，就聽不出來是哪一個的優先性較高吧。

而且，雖然乍看之下 2 者的動向有點像是反向合音，但一旦仔細看過使用的音就會發現，別說是合音了，有些音根本還互相

衝突呢。在教材曲中，為了清楚確立優先性，採用了如下方譜例
所示的解決方式。

● 吉他和貝斯的搭配
（引用自教材曲主歌 A 第 15 小節～第 16 小節／第 29 小節 0：41 ～）

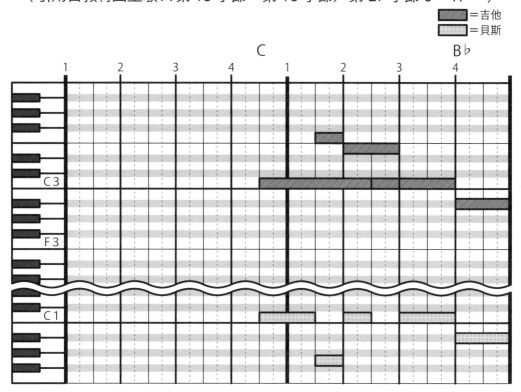

透過集中、縮限在根音和五度音（5th）的做法，將聚焦度壓
得非常低。

雖然感覺再多一些動態也很不錯，但由於這裡的吉他樂句比
較低調，聚焦度沒那麼高，所以貝斯維持這樣、壓抑一點會比較
好吧。

以上，透過微調聚焦度來清楚確立優先性的方法，大家是否
掌握到了呢？接下來，我們就要進行到吉他與鋼琴（同樣擔任伴
奏）的範例了。

吉他和鋼琴的優先性實例

我們需要特別留意的是，同樣擔任伴奏的吉他與鋼琴這 2 者的分配。

由於這 2 種樂器的音域相當接近，所以容易引起聲音上的衝突。比起吉他與貝斯的對照，優先性又更加模糊不清。

請看下方圖例。

● 鋼琴樂句（引用自教材曲副歌第 10 小節／第 48 小節 1：09 ～)

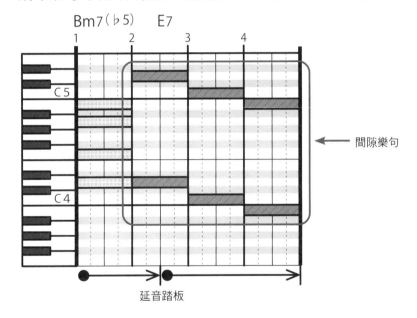

這裡是第 2 次副歌的鋼琴樂句。

也是填補主旋律的間隙樂句喔。

可以發現，這裡的鋼琴樂句和第 1 次副歌是相同的，但是因應和弦進行做了些調整。

在這種的情況下，或許一不小心就會想加上一點吉他的動態，但是忍耐不住的下場就是令人感到遺憾的結果。

請看下一頁的圖例。

● 吉他樂句的範例（參照檔案：Example_PART3_9_Guitar）

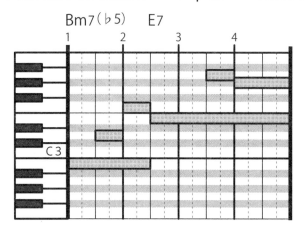

　　這個樂句乍聽之下蠻不錯的，而且和有別於第 1 次副歌的鋼琴和弦進行也頗相合，還帶有一點動人的哀愁感……似乎給人這樣的感覺。

　　不過，一旦與鋼琴並排後，就會發現果然做得有點過頭了（參見右頁）。

　　而且，和鋼琴樂句的動態完全沒有任何關聯！

　　別說是樂曲的優先性不夠明確了，吉他的聚焦度甚至還超過鋼琴之上。

　　再說，這裡的鋼琴樂句也並沒有襯托吉他樂句的作用。

• 並排吉他與鋼琴（參照檔案：Example_PART3_9_Guitar 和
　教材曲第 48 小節 1：09 ～的鋼琴）

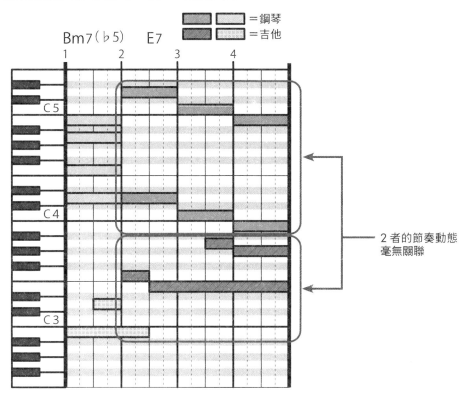

2 者的節奏動態
毫無關聯

　　像這樣，遇到聚焦度等級相同的美妙樂句時，也可以採取刻
意調換彼此優先性的做法。下一頁的譜例，就是將吉他變成高優
先性的示範。

●吉他變成高優先性的範例（參照檔案：Example_PART3_9_Guitar 和 Example_PART3_10_Piano）

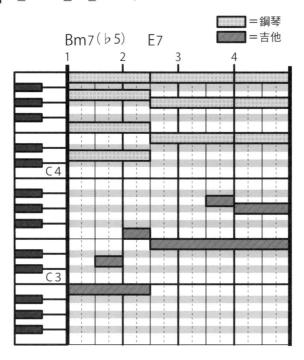

　　將鋼琴調整成和弦伴奏後，吉他就變得更凸顯了呢。優先性也非常清晰，看起來沒有什麼問題。

　　但是，做出這樣的調整後，要是不能和第 1 次副歌的樂句相呼應，很可能會衍生出其他問題。所以，在這個例子中，還是維持原本的優先性、稍微抑制一下吉他，結果會比較好吧。

　　因此，就結局來說，教材曲中還是回到將吉他當成和弦背景伴奏（chord backing）的做法。確立以鋼琴為主的優先性後，問題就徹底解決了呢（參見 P.172 第 2 小節）。

　　以上，就是我對於微調聚焦度以確立優先性的具體案例所做的介紹。

教材曲解說 優先性篇

那麼接下來，終於要進行最後一次的教材曲整體解說了。

由於這個部分的內容是本書中的最高 Level，雖然可能會有點辛苦，但還請各位**持續反覆「閱讀」、「聆聽」，並練習「輸入音符」**，扎實地吸收這些內容，直到成為你自己的能力。

> ★聚焦度的排序以及排序的變化
> ★低優先性分部聚焦度的調降方式

請注意！

Full Score ☆♪（優先性 —— 樂團合奏篇）

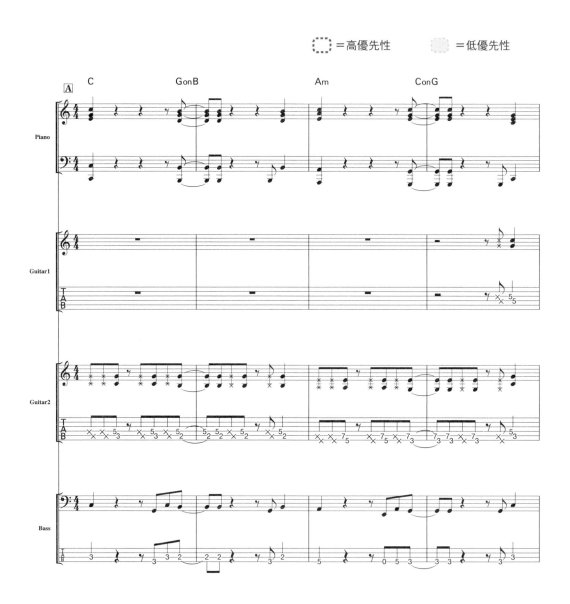

作詞：石田剛毅　作曲：石田剛毅、熊川浩孝

PART3

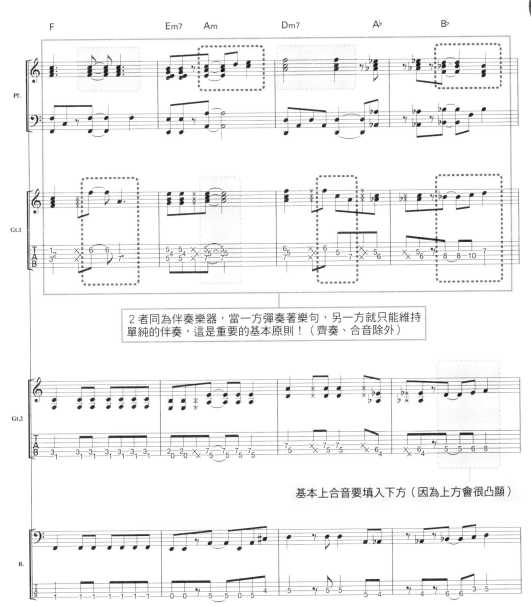

２者同為伴奏樂器，當一方彈奏著樂句，另一方就只能維持
單純的伴奏，這是重要的基本原則！（齊奏、合音除外）

基本上合音要填入下方（因為上方會很凸顯）

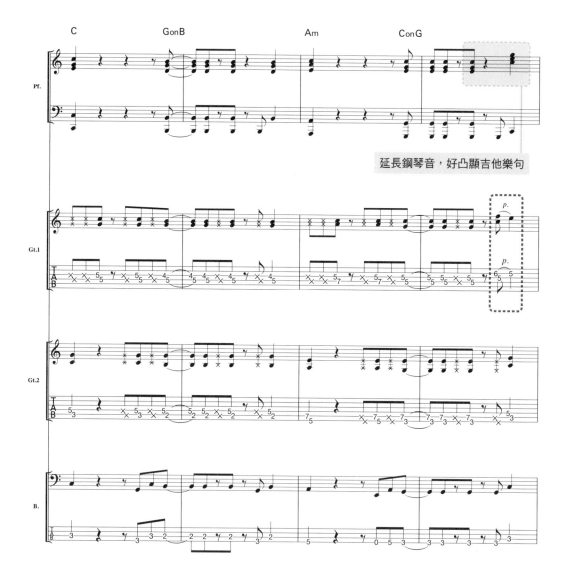

延長鋼琴音，好凸顯吉他樂句

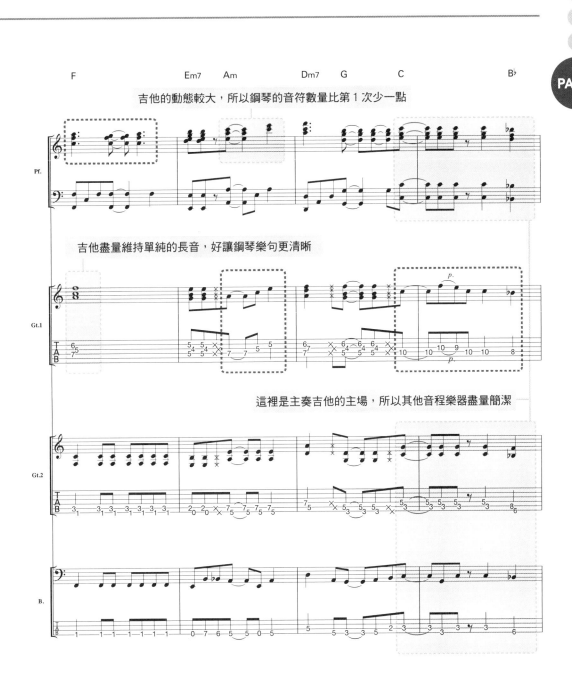

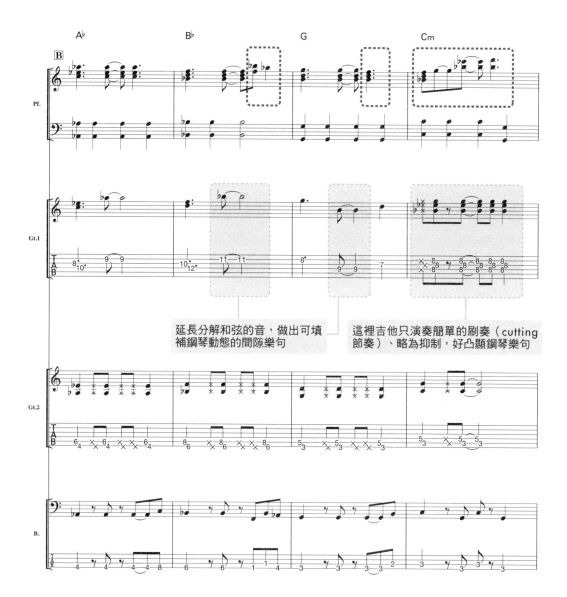

延長分解和弦的音，做出可填
補鋼琴動態的間隙樂句

這裡吉他只演奏簡單的刷奏（cutting
節奏）、略為抑制，好凸顯鋼琴樂句

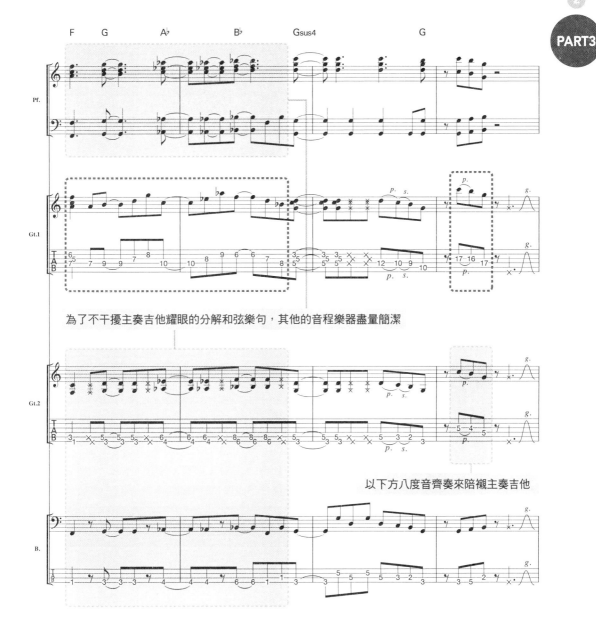

為了不干擾主奏吉他耀眼的分解和弦樂句,其他的音程樂器盡量簡潔

以下方八度音齊奏來陪襯主奏吉他

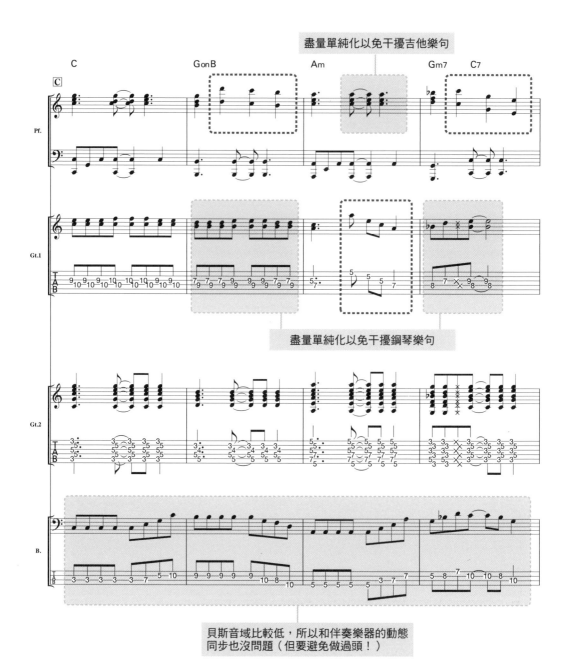

盡量單純化以免干擾吉他樂句

盡量單純化以免干擾鋼琴樂句

貝斯音域比較低，所以和伴奏樂器的動態
同步也沒問題（但要避免做過頭！）

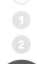

PART3

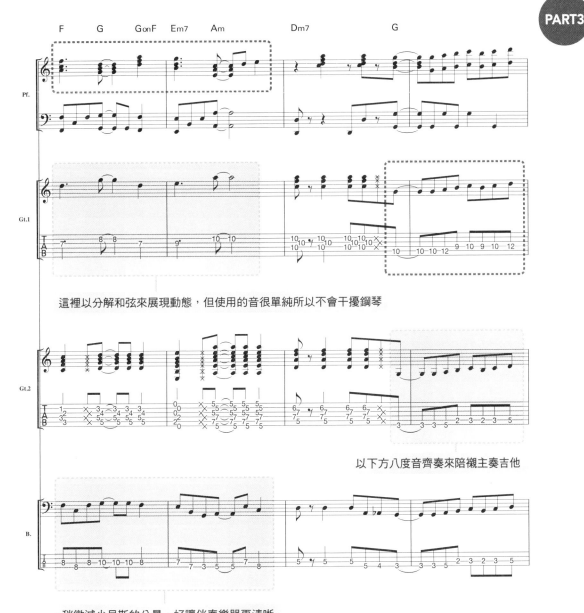

這裡以分解和弦來展現動態，但使用的音很單純所以不會干擾鋼琴

以下方八度音齊奏來陪襯主奏吉他

稍微減少貝斯的分量，好讓伴奏樂器更清晰

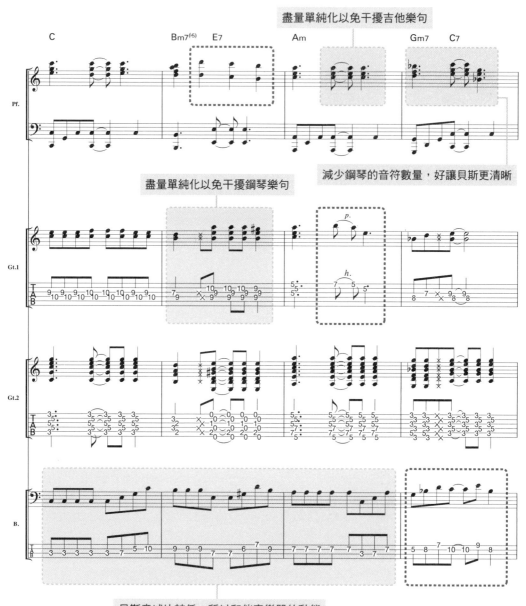

盡量單純化以免干擾吉他樂句

減少鋼琴的音符數量，好讓貝斯更清晰

盡量單純化以免干擾鋼琴樂句

貝斯音域比較低，所以和伴奏樂器的動態
同步也沒問題（但要避免做過頭！）

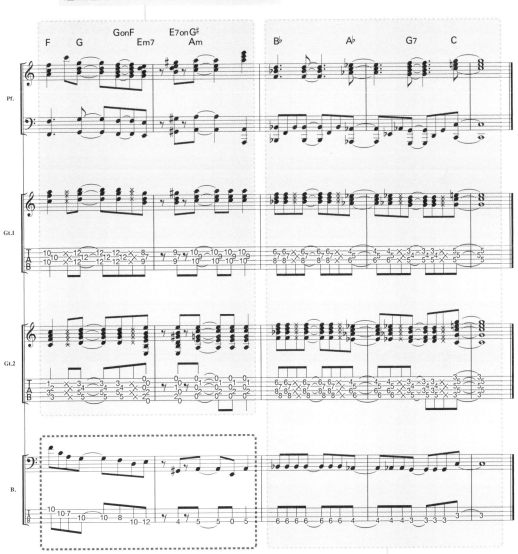

PART3

這裡是貝斯的主場，所以其他樂器盡量簡潔

這段節奏本身的聚焦度偏高，所以所有
分部都做成單純的背景伴奏也OK！

附錄 發想和製作流程

　　在這裡，我將以輕鬆好上手的步驟形式，簡要介紹進行編曲時的發想和製作流程（實際上，整體過程是更同步進行的）。

　　每一個步驟其實都已經在本書的各個 PART 介紹過了。因此，必要時請再翻回相對應的各個 PART，閱讀更詳盡的說明。

STEP 0 原曲

可愛、流行又好記的旋律[※]，和
暫定的和弦進行

STEP 0.5 事前準備（腦海中）

① 根音的刷新（brush up）[※]

對於 STEP 0 中大致決定的和弦進行的根音動向，再加上一點工夫。光是在根音上用心，就能改變旋律的風格！

② 決定基礎律動→ PART 1「請參考重視基本律動（P. 26）」

● 節奏類型的部分
● 過門的部分

③ 和聲的刷新 [※]

對於 STEP 0 中暫定的和弦進行，在必要時依據需求重配和聲（reharmonize）＊。
所謂的重配和聲，簡單來說就是把和弦變得更悅耳的一種強大技巧（？）。

※ 這些內容在本書中沒有太詳細的說明，如果這本書大賣或許就會再有其他的機會介紹。

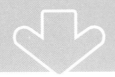

STEP 1 **製作明快的節拍！**

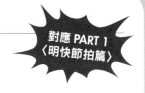
對應 PART 1
〈明快節拍篇〉

以下都是本書提到的內容喔！

①鼓組的基本節拍（P.32～40）

依照預定的基本律動，來考量鼓組的基本節拍（節奏類型和過門的雛形）吧。
在這個階段，重點在於呈現節拍感，只需加入基本必備的鼓組 3 項（低、中、高音域）＋銅鈸也就足夠了（如果能做出要加入依音高順序敲擊中鼓的過門等預設也很好）。

②貝斯的基本節拍（P.46～54）

大致上可用「根音和五度音」來思考貝斯的基本節拍。
製作節拍時只要一邊留意與大鼓的互動，就會有不錯的效果喔。

③吉他和鋼琴的基本節奏類型

●吉他伴奏（side guitar）（P.60～63）
參照基本律動，來構思吉他的和弦刷奏（chord stroke）吧。
這時，需要注意是使用完整和弦（full chord）或是強力和弦（power chord）。
視不同情況加以分別使用，會更有層次喔。

●鋼琴（P.64～72）
同樣參照基本律動，來思考鋼琴的背景伴奏（backing）吧。
各個和弦聲位（voicing）的最高音是否巧妙地銜接起來，以及左右手的組合編排這 2 件事相當重要。另外，還要留意避免和吉他的音域產生衝突。

習慣了編曲作業之後，這個 STEP 或許幾乎在腦中就能完成喔。

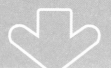

STEP 2 ▶ 將可哼唱樂句分散於各處

徹底做好明快節拍的基礎後，
接下來就要把華麗樂句放入曲中了。

對應 PART 2
〈可哼唱樂句篇〉

①間隙樂句（P. 98 ～ 103）

把間隙樂句拆成（主奏）吉他和鋼琴。

沒有歌唱旋律的部分，就大膽加入華麗一點的樂句吧。

最好能一邊參照聚焦度控制表，一邊進行調整。

②背景樂句（ P.104 ～ 111）

依照貝斯→吉他→鋼琴的順序來製作背景樂句。

分解和弦的發展是必備基本的技巧喔。

③鼓組過門（P.122 ～ 126）

在①間隙樂句的過門式樂句中，試著加入鼓組過門 。

還不太熟練時，可以採用節奏→鼓組分部的順序分開考慮，製作起來就會比較容易。

分配鼓組分部時，要讓音高的動向和樂句相配合。

STEP 3 優化樂團合奏

對應 PART 3
〈流行樂團合奏篇〉

對樂句的想法是否慢慢地浮現出來了呢？

那麼，我們來做最後的整體統整吧。

①追求綜效的可能性（P. 134～140）

細部檢視整體編曲，（像飢餓的獵犬般）檢查有沒有能放入齊奏、合音、同一節奏的地方。

②確立優先性的精準度（P. 152～162）

整理好聚焦度的排序後，就開始清楚確立優先性。

這是樂曲最後的收尾喔。

不要遺漏任何混亂的想法，好好地清理一番吧。

要是在這裡能扎實地處理過，就能實現清晰又熱鬧的……如專業級聲響（？）般的編曲。

編曲完成！

各位有什麼感想呢？

當然，構思與製作的順序會因人而異，不能說本書的這種方法就是絕對正確的（我個人在實際進行編曲時也是 case by case，視案例情況而定）。

但是，這個順序是我最推薦的入門學習方式。

等到熟練之後，就幾乎能夠同步思考所有的 STEP 喔（就將這當做終極目標吧！）。

一開始，還是請先照著順序一步一步來吧。

這樣一定會有很好的效果的。

後記

熊川浩孝

在超華麗流行樂團編曲的世界中，你是否已盡情享受過了呢？

直到現在，如果照著順序一步一步扎實地閱讀、操作的話，你的樂團編曲技術，一定會比入手本書之前有顯著的提升吧。

而且，我在前言中也提過，學會了流行樂團編曲後，在創作其他曲風時也會非常有幫助。

這是因為，流行樂團編曲正好將構成流行音樂合奏的重要因素大都凝聚在一起了。

如果你讀到這裡，已經能親身體會到這件事，那就是我莫大的榮幸。

我自己有時也會創作電子舞曲，由於已經熟知流行樂團編曲的方式，所以在處理那種曲風時也感覺到編曲技術提升了好幾級；身為樂曲創作者的生涯，也變得更有樂趣。

衷心希望，你也能夠體會到那樣的喜悅。

我希望你能反覆閱讀本書，直到透徹理解各項技巧到能活用到各式各樣的樂曲上。

並且，在聆聽市面上的歌曲時，如果能養成把本書內容放在心上、用這些方法來進行分析驗證的習慣，我相信你應該會有更多的發現和理解。

最後，請不要把自己限制在本書的框架中，多多向世界知名的樂曲學習吧！

從今以後，也請比先前更加積極地創作，將充滿你個人魅力的原創歌曲傳達給這世上的聽眾。

我打從內心希望，某天能有機會聆聽到由你創作出的美妙樂曲。

石田剛毅

恭喜你讀完了這本書！

說到閱讀這本書的方式，如果是大略快速地讀一遍，大約需要 1～2 天的時間吧。

不過，如果是進一步仔細地確認全部的譜例以及 MIDI 檔，並且重複閱讀多次直到完全理解，大約需要 1～2 週、或者更久吧。

無論你是用哪一種方式讀完，真是辛苦了啊。

一般來說，在單本教科書裡要兼顧思考多達 4 種樂器，像這樣的書幾乎是見不到吧。

如果你是被這本書亮麗的封面所吸引（？）而挑選了此書，在閱讀後應該會感受到出乎意料的驚喜吧（笑）。

不過我想，在漫長的編曲旅程中偶然遇見的這本書，將會成為今後你一直緊握在手中的寶物。

透過學習流行樂團編曲方式所獲得的編曲訣竅，接下來也請務必在非樂團類型的各種樂曲製作上多加應用。

我相信，從今天起你的音樂生涯會有嶄新的樣貌，就像是「滿天閃爍的燦爛星空」那樣！

期待下次再會囉。

下載教材音檔目錄

⊕ 下載網址：http://pse.is/4hlefe

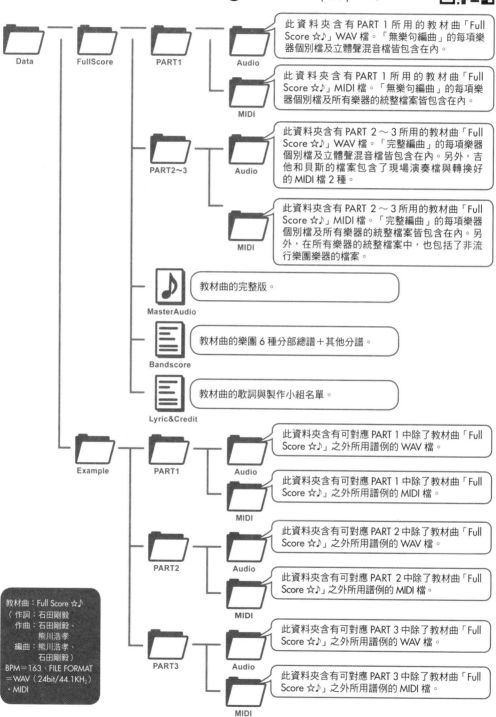

Data — **FullScore** — **PART1** — **Audio**
此資料夾含有 PART 1 所用的教材曲「Full Score ☆♪」WAV 檔。「無樂句編曲」的每項樂器個別檔及立體聲混音檔皆包含在內。

MIDI
此資料夾含有 PART 1 所用的教材曲「Full Score ☆♪」MIDI 檔。「無樂句編曲」的每項樂器個別檔及所有樂器的統整檔案皆包含在內。

PART2~3 — **Audio**
此資料夾含有 PART 2～3 所用的教材曲「Full Score ☆♪」WAV 檔。「完整編曲」的每項樂器個別檔及立體聲混音檔皆包含在內。另外，吉他和貝斯的檔案包含了現場演奏檔與轉換好的 MIDI 檔 2 種。

MIDI
此資料夾含有 PART 2～3 所用的教材曲「Full Score ☆♪」MIDI 檔。「完整編曲」的每項樂器個別檔及所有樂器的統整檔案皆包含在內。另外，在所有樂器的統整檔案中，也包括了非流行樂團樂器的檔案。

MasterAudio
教材曲的完整版。

Bandscore
教材曲的樂團 6 種分部總譜＋其他分譜。

Lyric&Credit
教材曲的歌詞與製作小組名單。

Example — **PART1** — **Audio**
此資料夾含有可對應 PART 1 中除了教材曲「Full Score ☆♪」之外所用譜例的 WAV 檔。

MIDI
此資料夾含有可對應 PART 1 中除了教材曲「Full Score ☆♪」之外所用譜例的 MIDI 檔。

PART2 — **Audio**
此資料夾含有可對應 PART 2 中除了教材曲「Full Score ☆♪」之外所用譜例的 WAV 檔。

MIDI
此資料夾含有可對應 PART 2 中除了教材曲「Full Score ☆♪」之外所用譜例的 MIDI 檔。

PART3 — **Audio**
此資料夾含有可對應 PART 3 中除了教材曲「Full Score ☆♪」之外所用譜例的 WAV 檔。

MIDI
此資料夾含有可對應 PART 3 中除了教材曲「Full Score ☆♪」之外所用譜例的 MIDI 檔。

教材曲：Full Score ☆♪
（作詞：石田剛毅
作曲：石田剛毅、
　　　熊川浩孝
編曲：熊川浩孝、
　　　石田剛毅）
BPM＝163、FILE FORMAT
＝WAV（24bit/44.1KHz）
・MIDI

教材曲製作小組

高橋菜菜（Nana Takahashi）

　　作詞家、作曲家、編曲家及主唱。至今為止經手過各種類型的樂曲。2010 年以主唱的身分出道，演唱動畫主題曲。在 niconico 動畫網站上點閱次數超過 1000 萬。平常也透過音樂製作團隊「SOUND HOLIC」、及自己組成的「cold kiss」活躍於音樂界。

熊川浩孝（熊川ヒロタカ，Kumagawa Hirotaka）

　　作曲家、編曲家兼音樂講師。2010 年 4 月起以作曲家兼編曲家的身分開始音樂活動，替許多音樂人創作、編過各種類型的樂曲。本身參與編曲的 Royz 第 9 張混音單曲「LILIA」在 Oricon 單曲單週排行上曾獲得第 7 名。2014 年加入了 Rittor Music 出版的〈圖解混音入門〉（石田剛毅著，中譯本由易博士出版社於 2016 年出版）一書教材曲「Liner Notes」的製作團隊。現在致力於活用自己作曲和編曲的經驗，透過音樂講座栽培後進。

石田剛毅（石田ごうき，Gohky Ishida）

　　I/O MUSIC 株式會社的董事長（代表取締役社長），也是作詞作曲家、編曲家和音樂教育講師，同時還擔任音樂界的專業顧問。平時使用 Cubase 系統製作音樂。曾任職於島村樂器小倉分店、廣播電台的音響及企劃業務部門。在還住在鄉下時以自營音樂事業者的身分於 2008 年 4 月創業，透過 CD 製作和音樂教學等自立門戶。由於在客戶之間擁有極高的推薦率和回客率，因此穩定扎實地擴大業務。2010 年春天，因想追求新的發展而單身赴東京，並僅以短短 4 個月的時間便快速將事業扶上軌道。2011 年春天起為想成為「自營音樂事業者」的人設立了「如何成為自營音樂事業者」培訓課程，積極培育後進。2013 年 10 月將工作室法人化，成立 I/OMUSIC 株式會社。2014 年出版了第一本教材〈圖解混音入門〉（在日本由 Rittor Music 出版社出版，中譯本由易博士出版社於 2016 年出版）。獲得許多對於混音感到困擾的數位音樂創作者大力支持，銷售與回響都相當熱烈！

國家圖書館出版品預行編目資料

圖解編曲入門 / 熊川浩孝, 石田剛毅著；陳弘偉, 林育珊譯. – 初版. – 臺北市：
易博士文化, 城邦文化出版：家庭傳媒城邦分公司發行, 2017.01
面；　公分
譯自：DTMerのためのド派手なバンドアレンジがガンガン身に付く本
ISBN 978-986-480-011-7(平裝)

1.電腦音樂 2.編曲
917.7　　　　　　　　　　　　　　　　　　　　　105025036

DA2002
圖解編曲入門

原 著 書 名／DTMer のためのド派手なバンドアレンジがガンガン身に付く本
原 出 版 社／株式会社リットーミュージック
作　　　　者／熊川浩孝（熊川ヒロタカ）、石田剛毅（石田ごうき）
譯　　　　者／陳弘偉、林育珊
選 書 人／李佩璇
編　　　　輯／李佩璇
業 務 經 理／羅越華
總 編 輯／蕭麗媛
視 覺 總 監／陳栩椿
發 行 人／何飛鵬
出　　　　版／易博士文化
　　　　　　　城邦文化事業股份有限公司
　　　　　　　台北市中山區民生東路二 141 號 8 樓
　　　　　　　電話：（02）2500-7008　傳真：（02）2502-7676
　　　　　　　E-mail：ct_easybooks@hmg.com.tw
發　　　　行／英屬蓋曼群島商家庭傳媒股份有限公司城邦分公司
　　　　　　　台北市中山區民生東路二段 141 號 11 樓
　　　　　　　書虫客服服務專線：（02）2500-7718、2500-7719
　　　　　　　服務時間：周一至周五上午 09:00-12:00；下午 13:30-17:00
　　　　　　　24 小時傳真服務：（02）2500-1990、2500-1991
　　　　　　　讀者服務信箱：service@readingclub.com.tw
　　　　　　　劃撥帳號：19863813
　　　　　　　戶名：書虫股份有限公司
香 港 發 行 所／城邦（香港）出版集團有限公司
　　　　　　　香港灣仔駱克道 193 號東超商業中心 1 樓
　　　　　　　電話：（852）2508-6231　傳真：（852）2578-9337
　　　　　　　E-mail：hkcite@biznetvigator.com
馬 新 發 行 所／城邦（馬新）出版集團 [Cite (M) Sdn. Bhd.]
　　　　　　　41, Jalan Radin Anum, Bandar Baru Sri Petaling, 57000 Kuala Lumpur, Malaysia
　　　　　　　電話：（603）9057-8822　傳真：（603）9057-6622
　　　　　　　E-mail：cite@cite.com.my

美 術 編 輯／陳姿秀
封 面 插 圖／郭晉昂
封 面 構 成／陳姿秀
製 版 印 刷／卡樂彩色製版印刷有限公司

DTMER NO TAME NO DO HADE NA BAND ARRANGE GA GANGAN MI NI TSUKU HON
© HIROTAKA KUMAGAWA, GOHKY ISHIDA
Copyright © HIROTAKA KUMAGAWA, GOHKY ISHIDA 2015
Traditional Chinese translation copyright © 2017 Easybooks Publications, a Division of Cite Publishing Ltd.
Originally published in Japan in 2015 by Rittor Music, Inc.
Traditional Chinese translation rights arranged through AMANN CO., LTD., Taipei.

■ 2017 年 1 月 23 日初版 1 刷
■ 2023 年 3 月 14 日初版 14 刷
ISBN　978-986-480-011-7

定價 480 元　HK$160

城邦讀書花園
www.cite.com.tw

Printed in Taiwan